LES PAYSAGES
d'Irlande

MICHAEL DIGGIN

Gill & Macmillan

Gill & Macmillan Ltd
Hume Avenue, Park West, Dublin 12
en collaboration avec des sociétés associées dans le monde entier
www.gillmacmillan.ie
Photographies © Michael Diggin 2001
Texte © Gill & Macmillan 2001
ISBN 13: 978 07171 3209 6
ISBN 10: 0 7171 3209 9
Concepteur: Ultragraphics, Dublin
Carte: EastWest Mapping
Adaptation française: Beatrice's Guiding & Translating Services
Imprimé en Espagne

Le papier utilisé pour l'impression de cet ouvrage est fait à partir de la pulpe de
bois de forêts de production. Pour tout arbre abattu, au moins un autre arbre est
replanté pour permettre ainsi d'assurer le renouvellement des ressources naturelles.

Cet ouvrage est catalogué à la British Library.

7 6 5 4 3

Introduction

Bordé d'un pourtour montagneux qui encercle une vaste plaine centrale, le relief de l'Irlande a fréquemment été comparé à une soucoupe. Cette image est l'un des clichés les plus tenaces associés à ce pays, cliché qui, comme tant d'autres, est bien fondé.

La plupart des hauteurs de l'Irlande bordent effectivement l'intégralité du littoral. Les reliefs du Wicklow, de l'ouest de Cork et du Kerry, du Clare, du Connemara, du Donegal, de l'Antrim et la chaîne des Mourne Mountains dans le comté Down, qui, comme le dit la chanson de Percy French « tombent à pic dans la mer » aux alentours de Newcastle, sont tous soit directement sur la côte, soit très proches.

L'intérieur des terres est naturellement loin d'être aussi plat que celui d'une soucoupe. De nombreux comtés du coeur de l'Irlande sont parsemés de plateaux : Slieve Blooms en Offaly, les Galtees et les Knockmealdowns au nord du comté Cork et au sud du Tipperary ou encore les monts de Sperrin dans le comté Tyrone. Ce parallèle avec la soucoupe n'en est pas pour le moins fondamentalement juste. L'intérieur des terres de l'Irlande est en grande partie plat.

Néanmoins, il y a plat et plat. Les vallées fluviales du sud-est dans lesquelles la Barrow, la Nore, la Suir et la Slaney font leur lit, comptent parmi les parties les plus richement cultivées du pays. Dans de nombreux cas, le relief s'élève non loin de là et les vallées sont littéralement les basses terres fertiles qui séparent les collines. Des chaînes de montagnes bordent de part et d'autre la vallée de la Blackwater au nord du comté Cork, terre enviée tant par les autochtones que par les nouveaux venus depuis la nuit des temps, sur la majorité de son parcours jusqu'à son embouchure à Youghal. Même la Nore, qui coule dans le comté Kilkenny, quintessence de l'intérieur des terres, doit faire un détour pour contourner le majestueux mont de Brandon Hill avant de se jeter dans la Barrow juste au dessus de New Ross.

Le cours du Shannon, le plus grand fleuve irlandais, traverse des paysages véritablement plats. Dans ces paysages, aucune colline en vue, si ce n'est quelques rares drumlins à l'extrémité nord. Il s'agit là d'un bel exemple de plaine d'inondation. Prenant sa source dans le comté Cavan et alimenté au passage de part et d'autre par des affluents et deux canaux de Dublin, ce grand fleuve coule vers le sud en traversant plusieurs lacs avant de pénétrer dans son grand estuaire qui sépare les comtés Clare et Kerry et de se jeter dans l'Atlantique. En hiver, certains secteurs de l'est de Galway et de l'ouest Offaly sont régulièrement inondés. Le Shannon et ses affluents drainent en tout plus de vingt pour cent de l'île.

Revenons donc à la côte et aux montagnes. Neuf des dix sommets les plus élevés de l'Irlande ne sont jamais à plus de trente kilomètres de la mer. Telle est l'image qui nous vient immédiatement à l'esprit lorsque nous imaginons le paysage de l'Irlande : la fusion des montagnes et de la mer. La splendeur de Slea Head aux confins de la presqu'île de Dingle dans le comté Kerry ; les Twelve Bens à Galway ; le mont de Croagh Patrick dans le comté Mayo ; Bloody Foreland ou Slieve League dans le Donegal et les monts de Mourne. C'est l'union de la montagne et de l'océan qui reste gravée dans notre imagination comme symbole de l'Irlande.

Bien que ce cocktail mer/montagne ne soit pas unique à l'Irlande, on ne le retrouve nulle part ailleurs. Est-il nécessaire de nous étendre sur les contrastes entre l'Irlande et, dirons-nous, la Grèce ? Hivers humides, températures douces, crépuscules éternels, bruyères, genêts, fuchsias et verges d'or et le simple tumulte de l'océan Atlantique qui bat la grève : tout se combine en un mélange unique. Et pour certains, et non uniquement pour les Irlandais, de tous les paysages c'est celui-ci qu'ils chérissent le plus au monde.

Ce merveilleux recueil de photographies capture les paysages irlandais dans toute leur diversité, tantôt spectaculaires, tantôt subtils. L'appareil de Michael Diggin nous emmène en voyage dans tous les comtés d'Irlande. Il est de ces moments où la lumière change brusquement, où les nuages de l'Atlantique défilent devant le soleil, où l'ombre danse sur un lac. Ces images sauront graver ces instants dans nos mémoires.

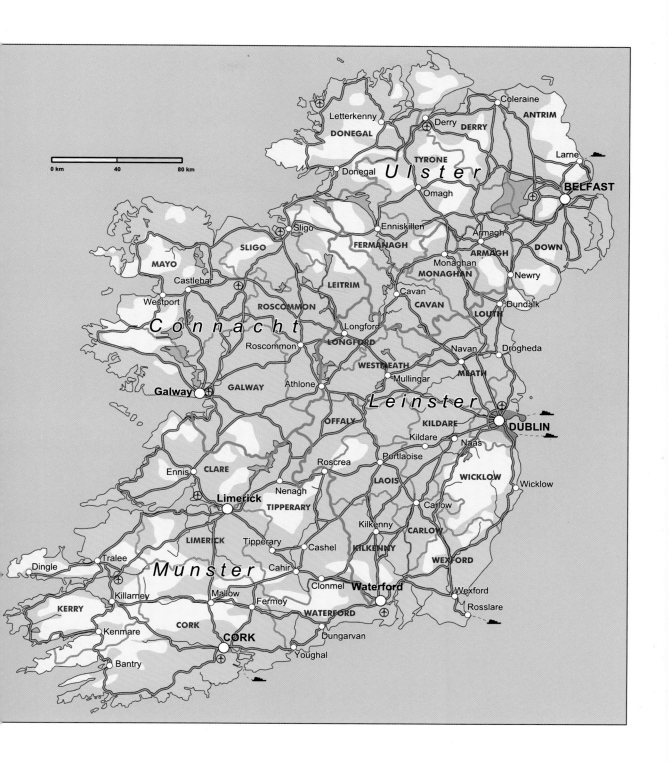

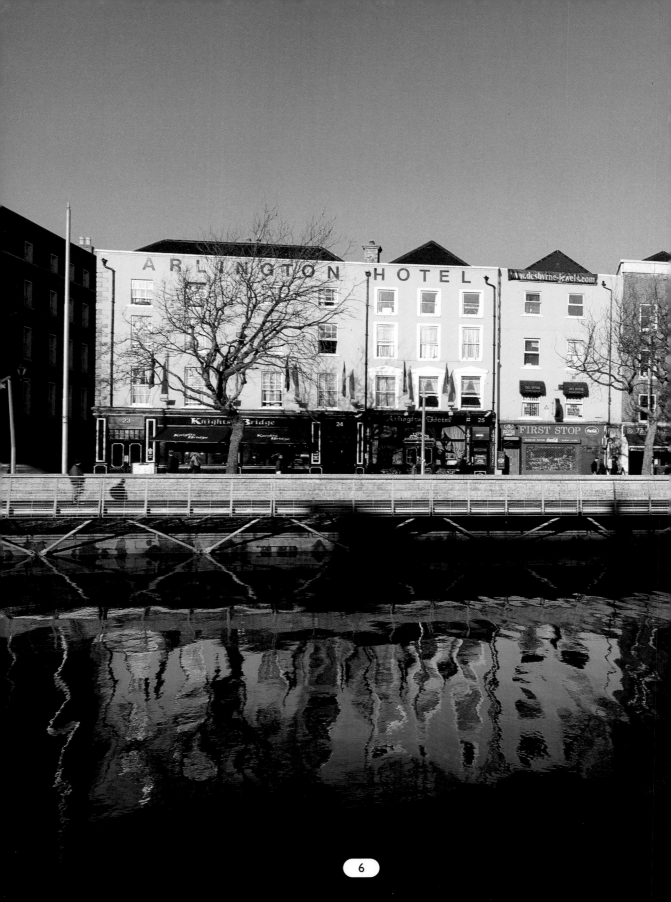

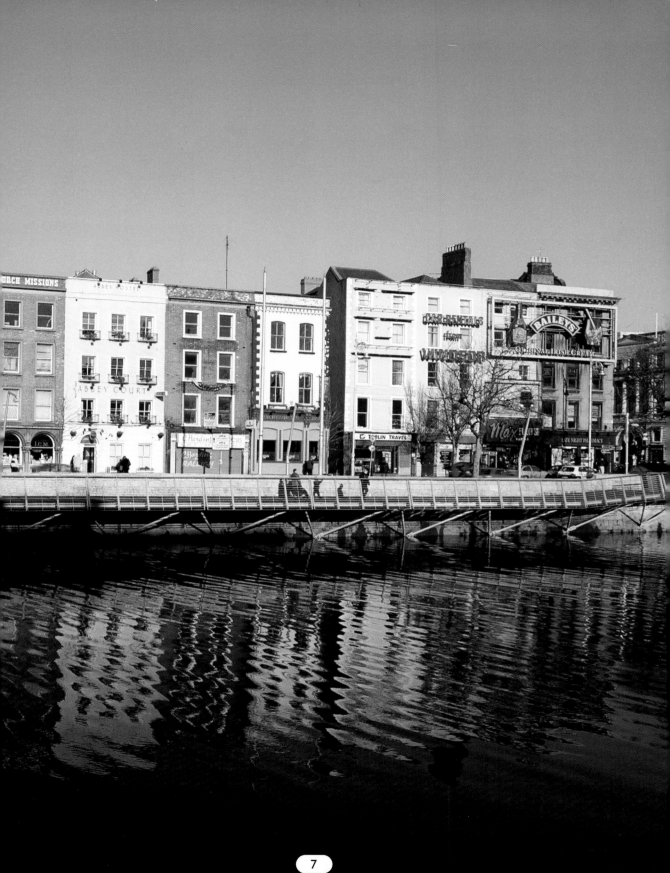

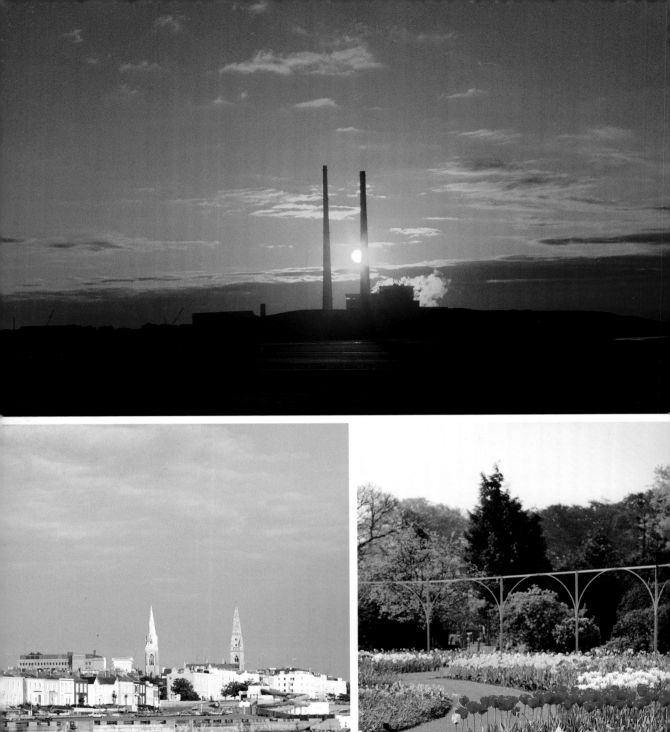

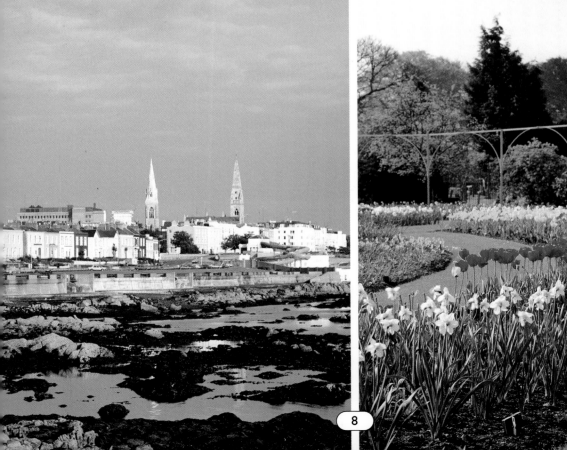

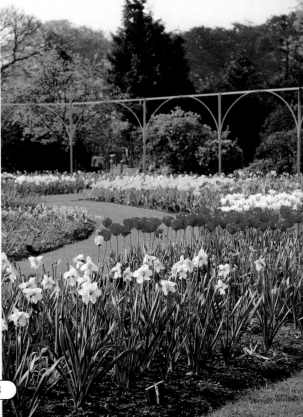

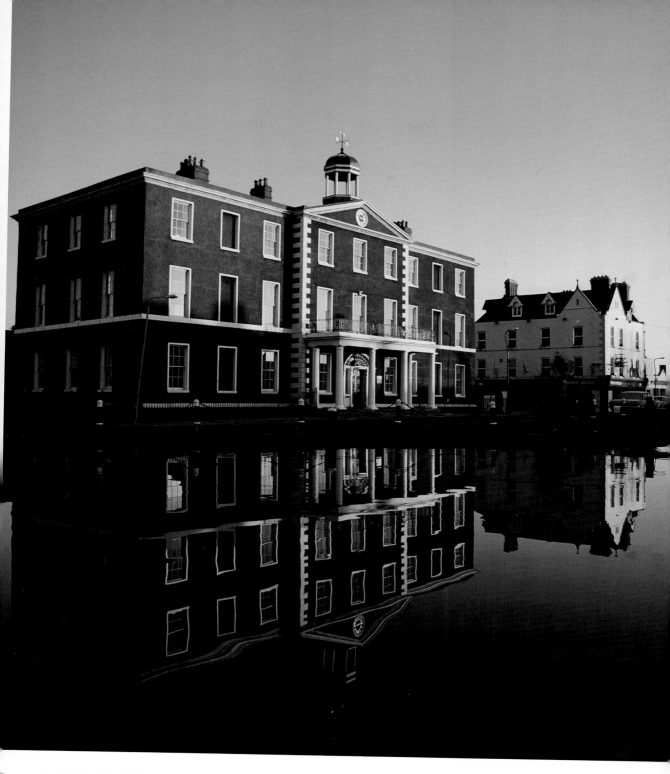

Images de Dublin. La Liffey et sa promenade (pages précédentes). Les deux cheminées distinctives de la centrale de Poolbeg à Ringsend (en haut, à gauche) au petit matin depuis la plage de Sandymount. Vue de Dun Laoghaire (ci-contre, en bas à l'extrême gauche) depuis la plage de Sandycove. Floraison au jardin botanique de Glasnevin (ci-contre, à gauche). Le port de Portobello (ci-dessus) et l'ancien hôtel du port construit à l'âge d'or du Grand Canal.

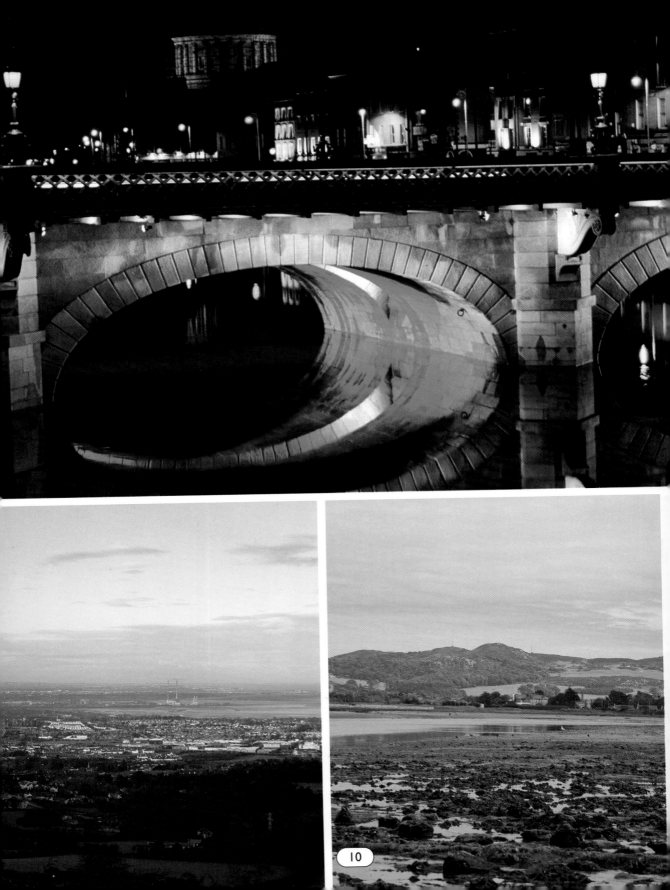

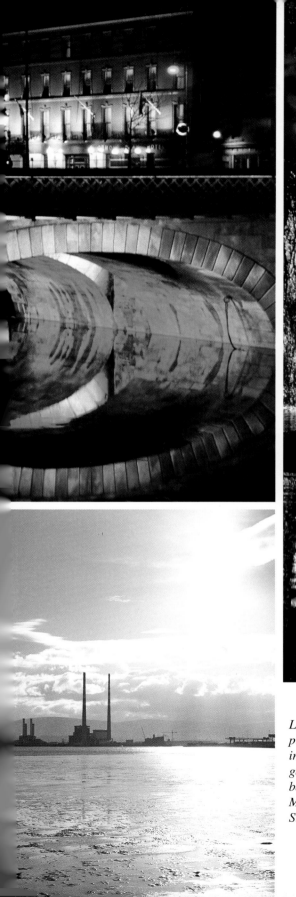

Le pont de Capel Street la nuit (ci-dessus, à gauche), en arrière-plan la rotonde des Four Courts. Vue sur la banlieue sud et la baie intérieure de Killakee dans les monts de Dublin (à l'extrême gauche). Howth Head (centre, à gauche) à l'extrémité nord de la baie, célèbre pour sa floraison spectaculaire de rhododendrons. Marée basse au nord de Bull Island (à gauche). Scène tranquille à St Stephen's Green (ci-dessus).

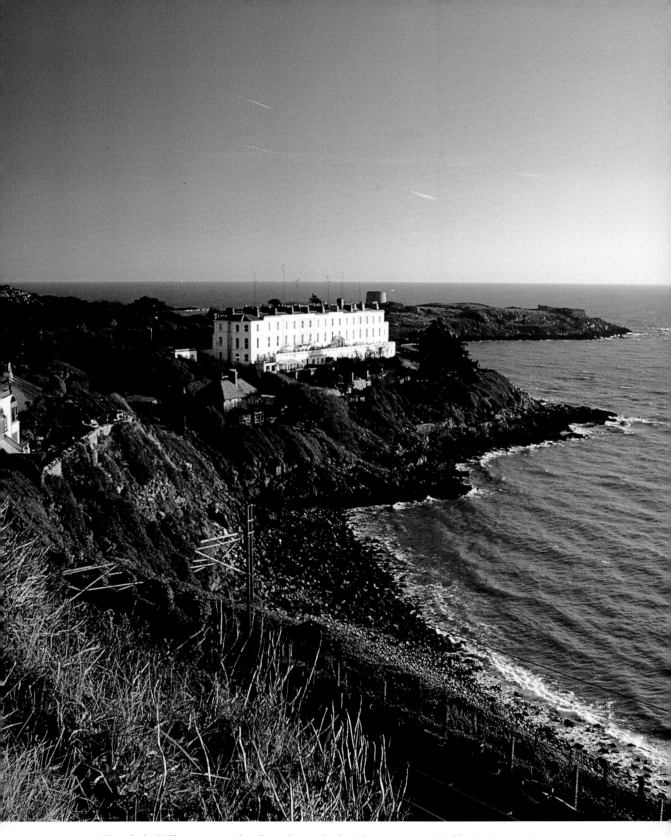

Vue de la Liffey arrosant les Strawberry Beds à Lucan, comté Dublin (ci-contre).
La baie de Killiney au sud du comté Dublin (ci-dessus).

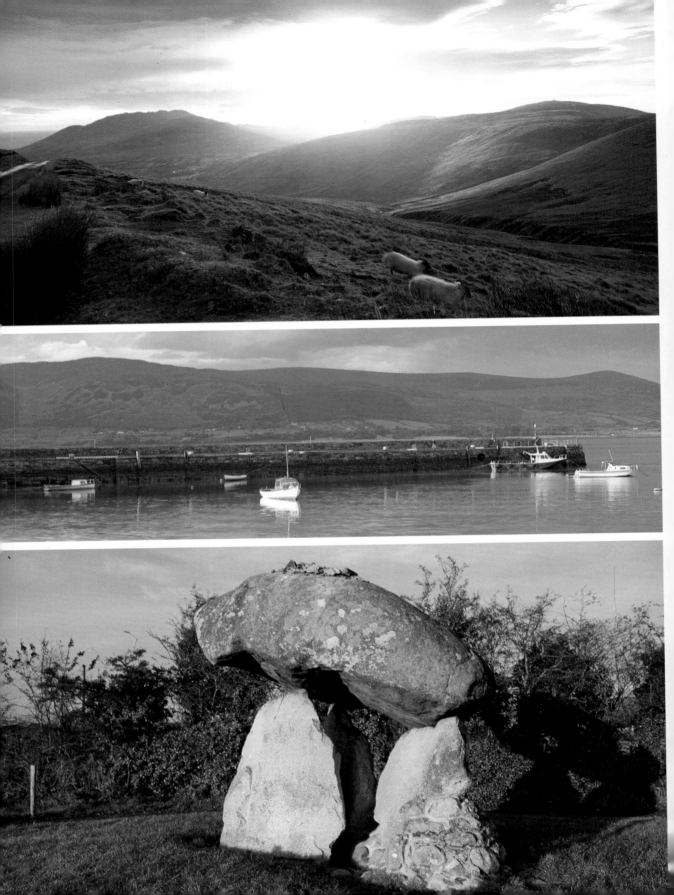

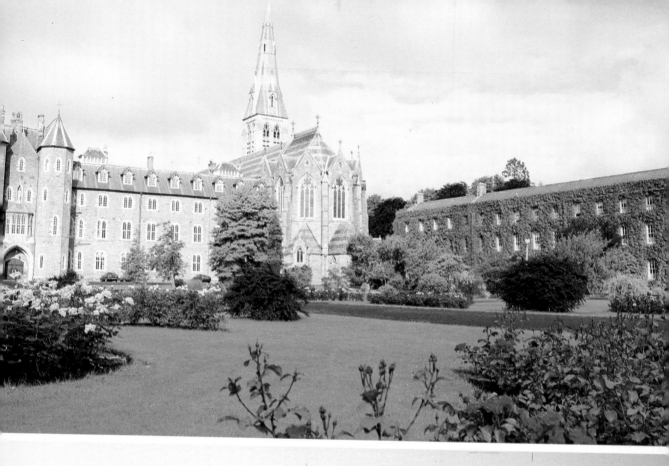

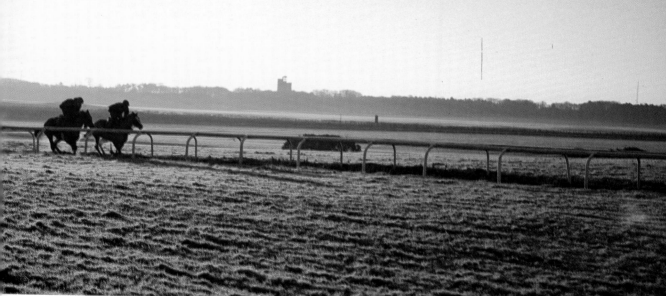

Trois images du comté Louth (à gauche). Le passage du Windy Gap sur la haute péninsule de Cooley (en haut), à quelques kilomètres des eaux calmes du port de Carlingford (centre). Le dolmen de Proleek près de Dundalk (en bas) compte parmi les grands monuments anciens de cette partie de l'île.
Comté Kildare: les dépendances de Maynooth College (en haut) et entraînement des chevaux à l'aube sur la plaine du Curragh (ci-dessus).

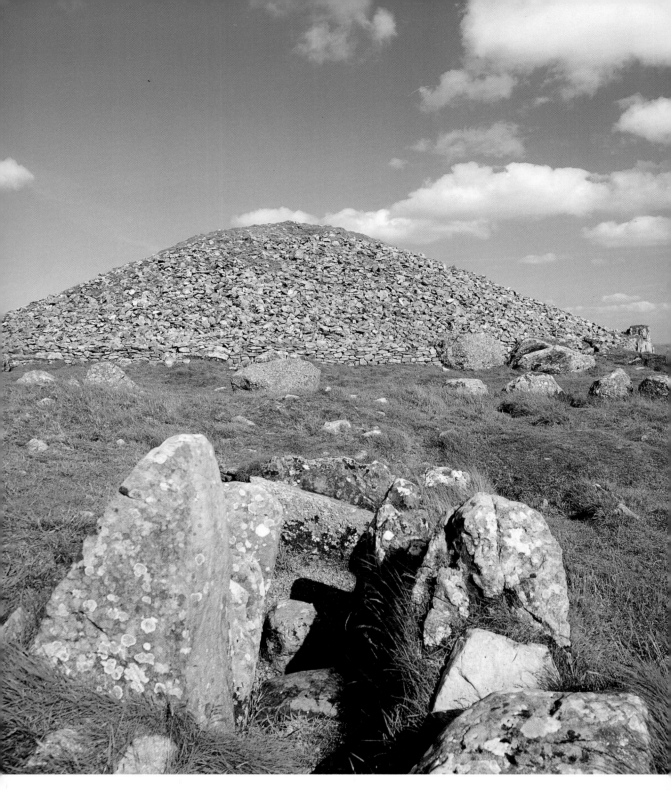

Le comté Meath est drainé par la Boyne (ci-contre, en haut à gauche et en bas). Ce comté de terres arables, idéales pour l'industrie laitière, est pourvu de maints sites funéraires néolithiques et autres anciens monuments, comme Slieve na Caillighe (ci-dessus) et la colline de Tara (ci-contre, en haut à droite) qui fut le siège des Hauts-Rois d'Irlande. Ce titre était en grande partie honorifique, bien que le site ait eu une signification tant religieuse que politique depuis les temps les plus reculés.

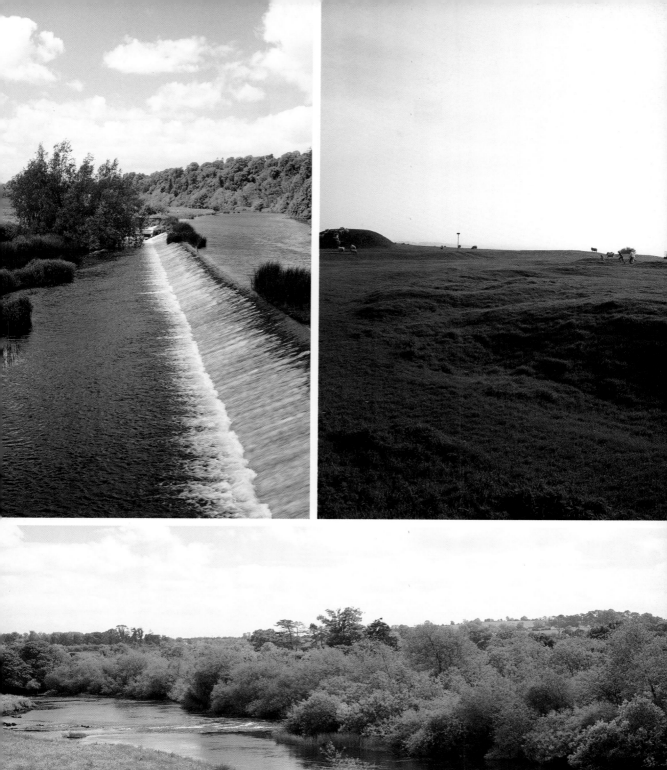

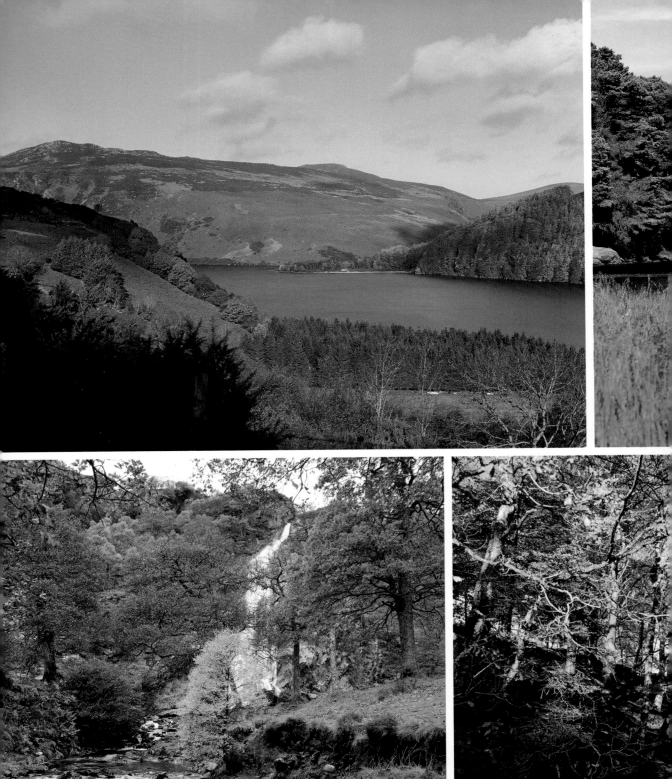

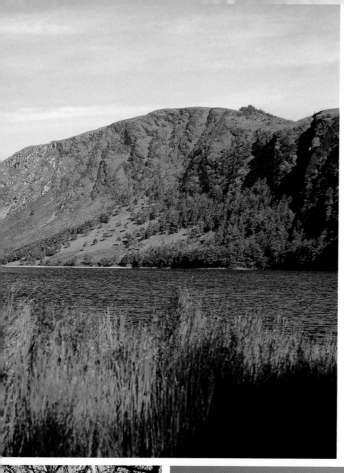

Des pierres forment un pont sur l'Avondale à Trooperstown Wood près de Laragh, comté Wicklow (pages précédentes). Le comté Wicklow est un paysage contrasté de côtes, de lacs d'altitude et de hautes montagnes. Le Lough Dan près de Roundwood (à l'extrême gauche) et Glendalough (à gauche), en gaélique la vallée des deux lacs, sont des sites touristiques très connus. La cascade de Powerscourt (ci-dessous, à gauche) est la plus haute d'Irlande. Le contraste avec la cascade de Powerscourt dans les bois à l'automne (ci-dessous, au centre) est manifeste. Une vue distinctive sur le Great Sugar Loaf (ci-dessous).

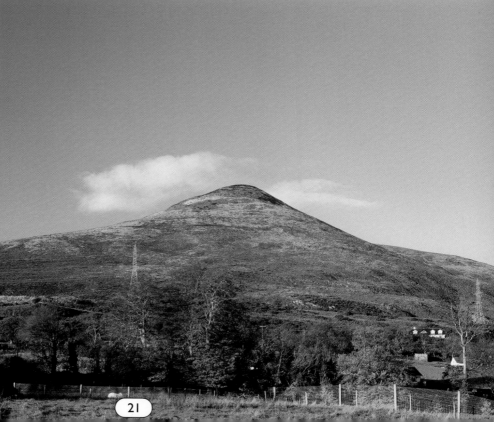

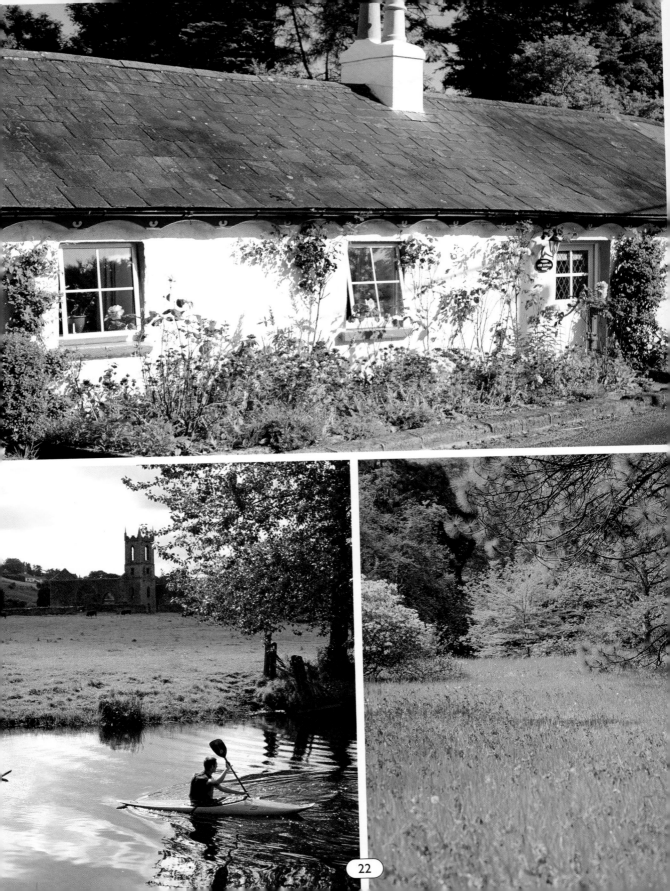

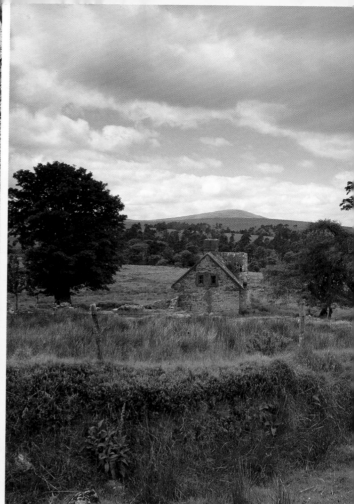

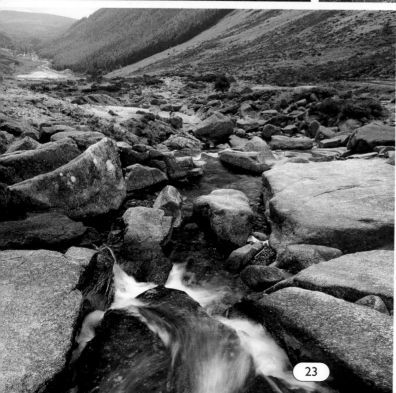

Cottage du comté Wicklow à Annamoe (ci-contre, en haut). Scène tranquille sur la Slaney près de Baltinglass à l'ouest du Wicklow (ci-contre, à l'extrême gauche). Mount Usher Gardens (ci-contre, en bas à droite) et sa collection splendide de plantes et de fleurs exotiques, l'un des plus beaux jardins d'Irlande. L'élégance de l'entrée du domaine de Powerscourt (ci-dessus, à gauche) contraste avec les paysages sauvages du Sally Gap (ci-dessus à droite) et ceux du Wicklow Gap (à gauche).

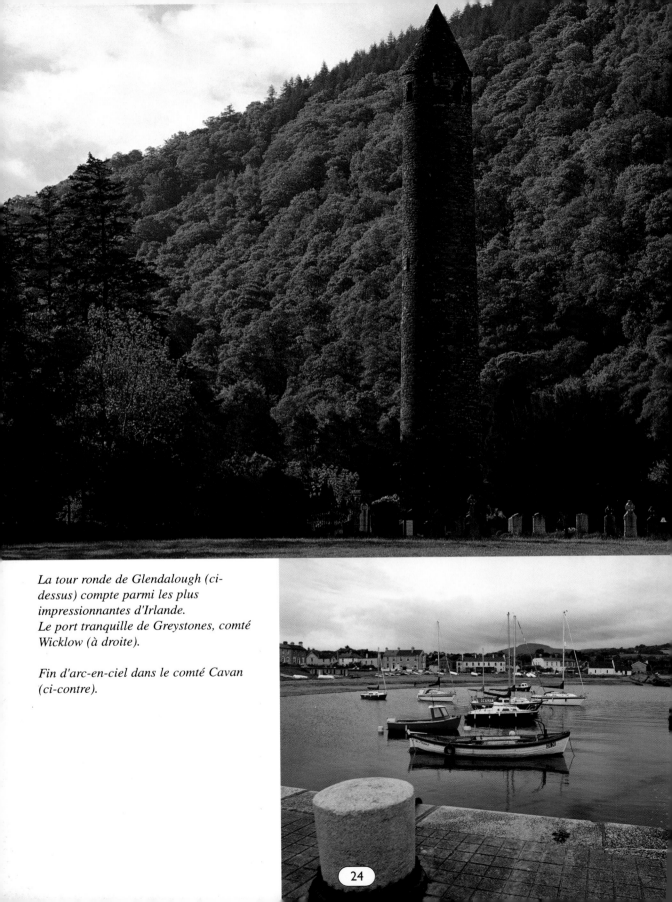

La tour ronde de Glendalough (ci-dessus) compte parmi les plus impressionnantes d'Irlande.
Le port tranquille de Greystones, comté Wicklow (à droite).

Fin d'arc-en-ciel dans le comté Cavan (ci-contre).

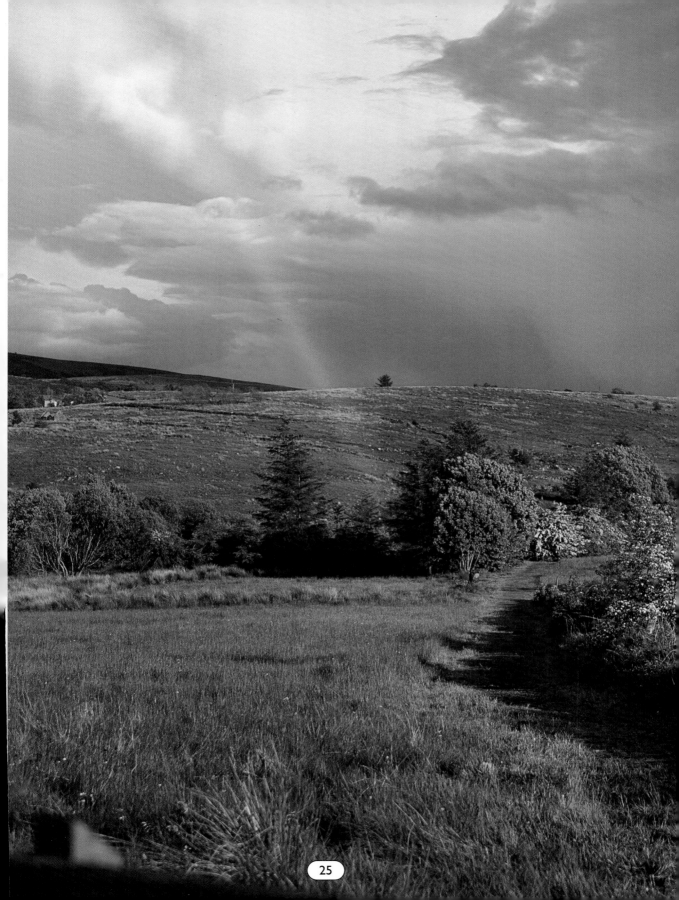

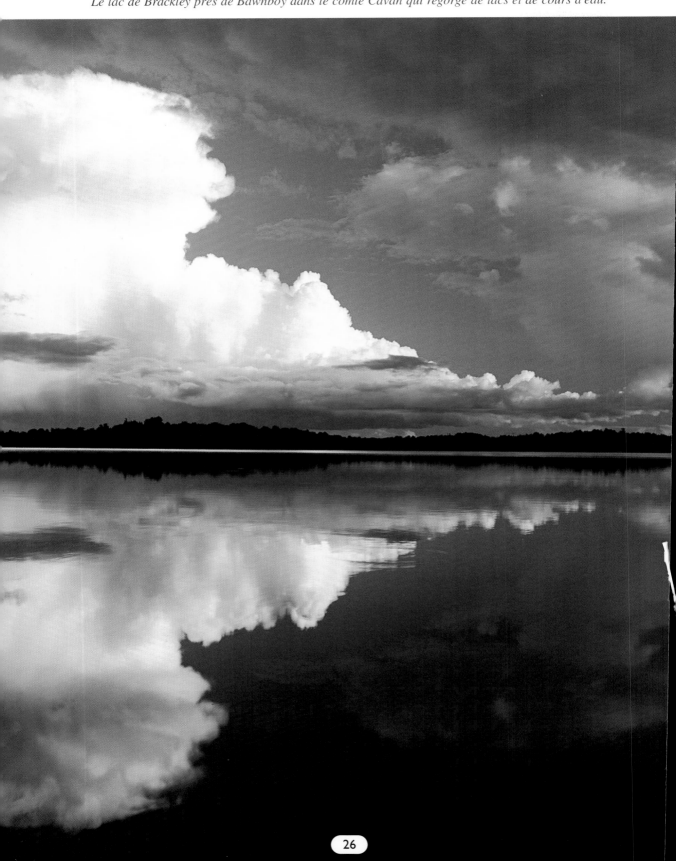

Le lac de Brackley près de Bawnboy dans le comté Cavan qui regorge de lacs et de cours d'eau.

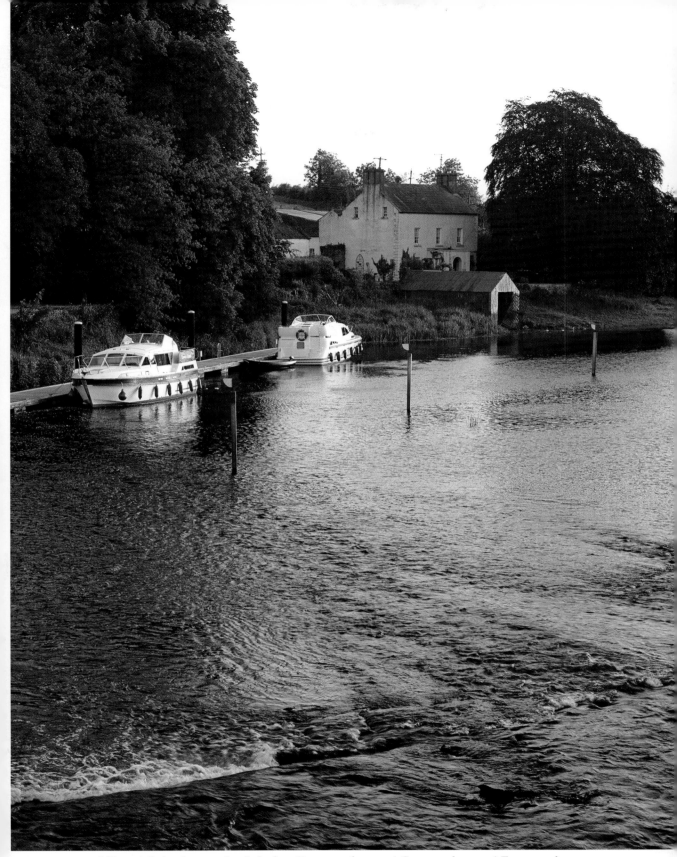

L'Erne à Belturbet proche de la frontière entre le comté Cavan et le comté Fermanagh.

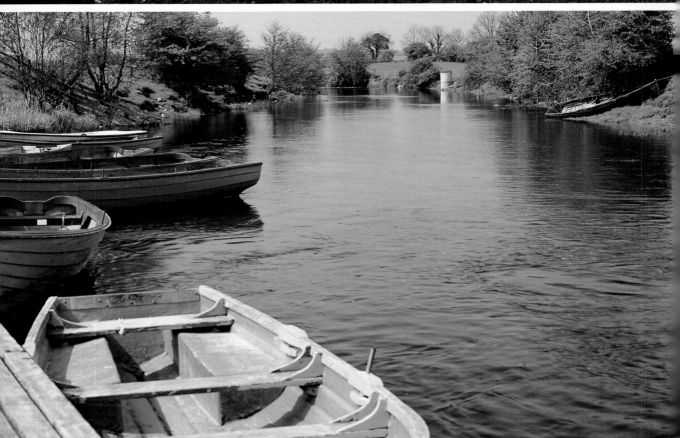

Longford est aussi un comté de l'intérieur des terres en bordure du Shannon sillonné par ses affluents (ci-dessus).
Comme dans tous les comtés de l'intérieur des terres, on y trouve des tourbières (en haut) exploitées pour compresser
et vendre la tourbe comme combustible domestique. A l'extrémité du Shannon, le comté Roscommon est dans une
autre province, celle du Connacht, mais appartient au même relief. Les ruines de Boyle Abbey (détail, ci-contre, en
haut à gauche) comptent parmi les vestiges monastiques les plus impressionnants de tout le pays. On s'arrête
volontiers à Rooskey (ci-contre, en haut à droite) sur le Shannon, le Lough Bofin (à droite) compte parmi les
nombreux lacs de ce réseau fluvial. De ces lacs, aucun n'est plus spectaculaire que le Lough Key (voir les deux pages
suivantes) et son parc forestier.

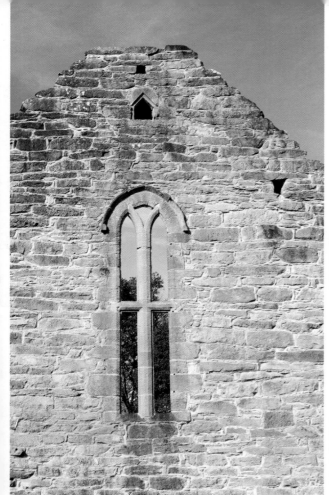

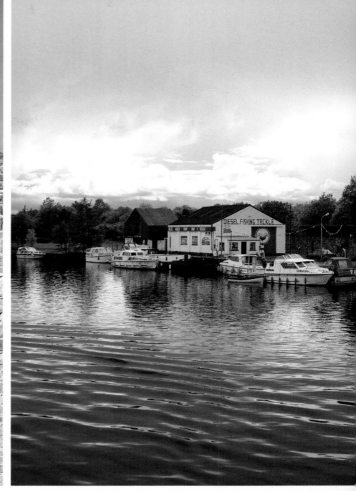

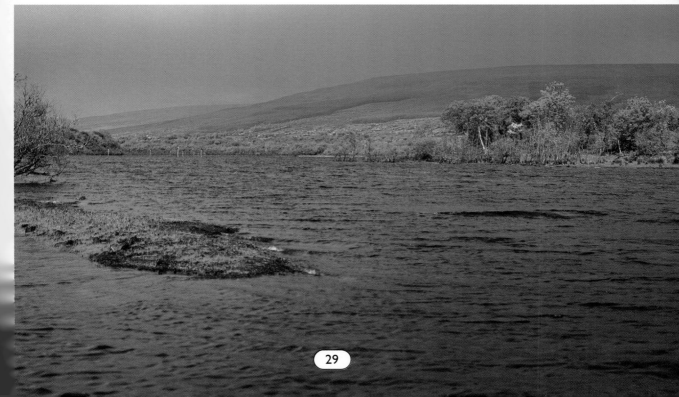

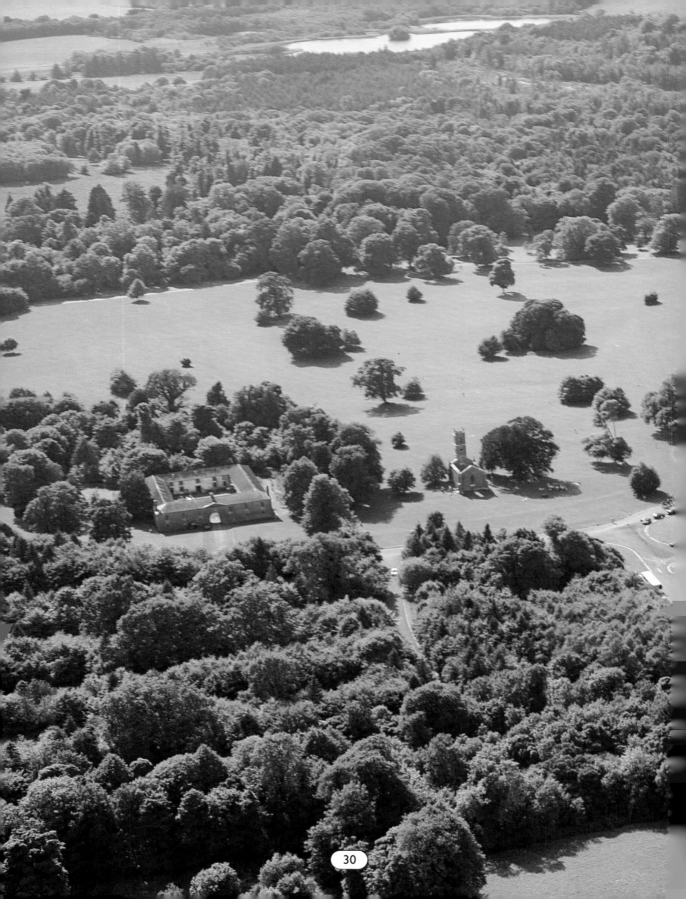

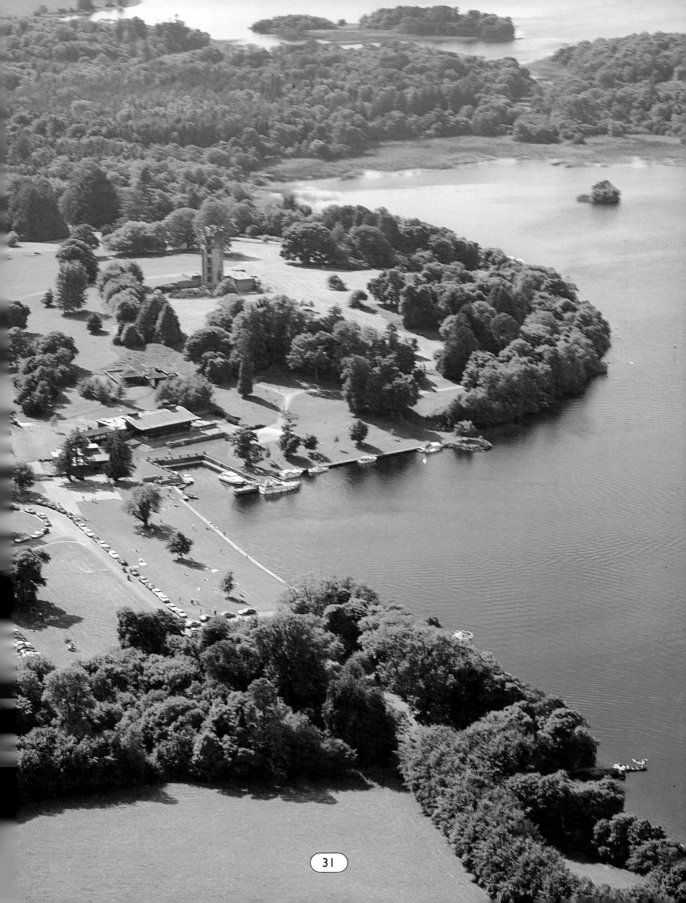

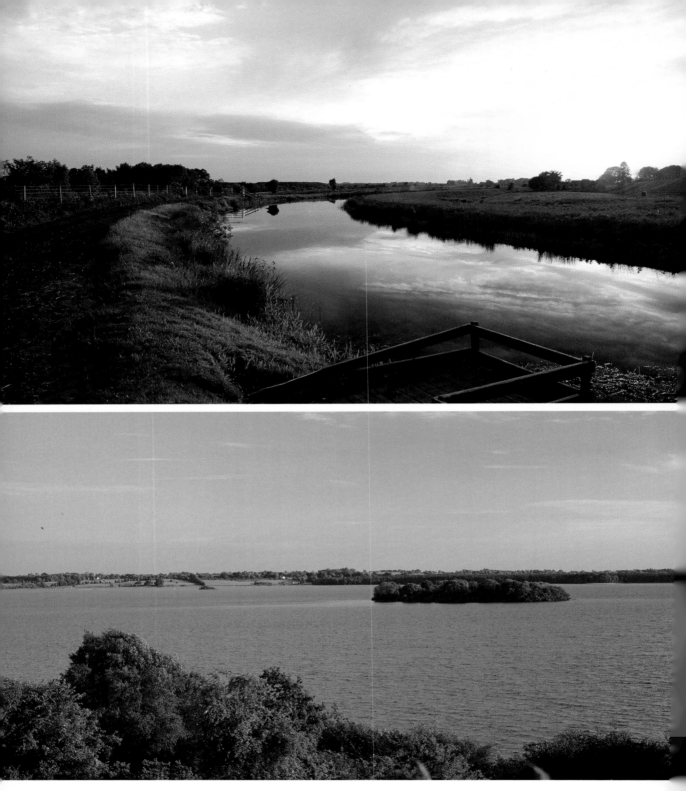

A l'instar des autres comtés du coeur de l'Irlande, le comté Westmeath au centre de l'Irlande est riche en terres arables et en voies navigables. Le Royal Canal près de Mullingar (en haut) est l'un des deux canaux qui reliaient jadis Dublin au Shannon. Le Lough Ennell (ci-dessus) compte parmi les beaux lacs de l'intérieur des terres. Le Shannon lui-même, qui vient (ci-contre) battre le pont Athlone, domine toute la région.

Le Shannon ci-dessous à Athlone dans le comté Offaly (à droite). Au détour d'un méandre, le grand monastère de Clonmacnoise (ci-dessous, à gauche et à droite) a surplombé la rive est pendant près de mille ans. Centre du culte et d'érudition d'importance internationale jusqu'à son ultime destruction au XVIe siècle. Les ruines ont su garder leur majesté.

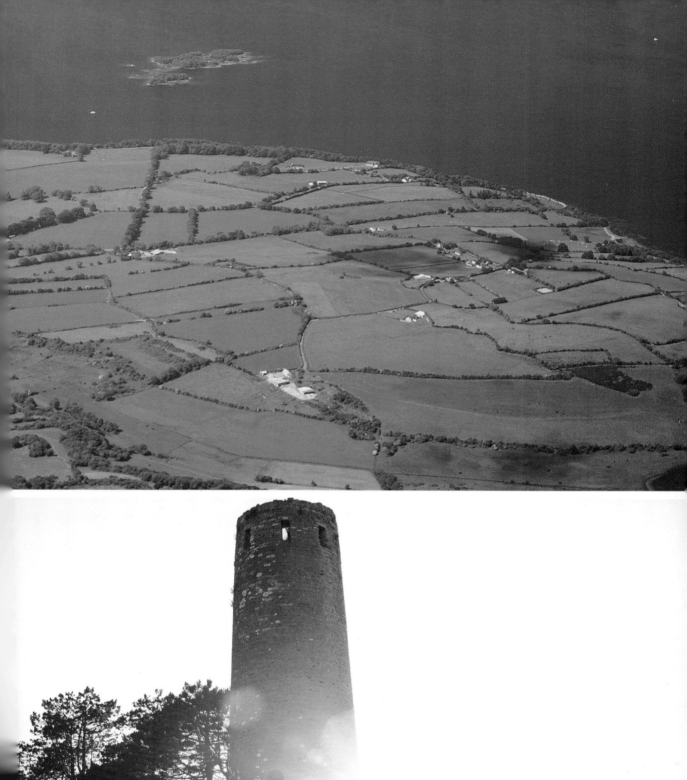
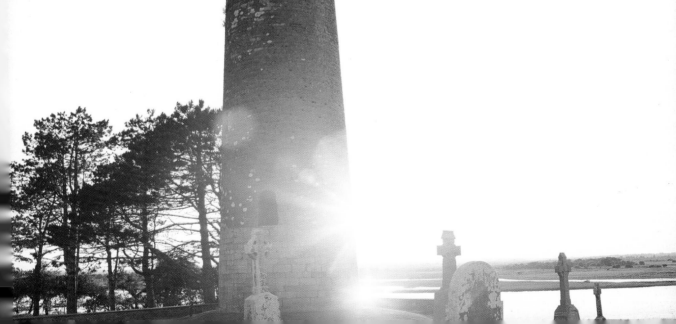

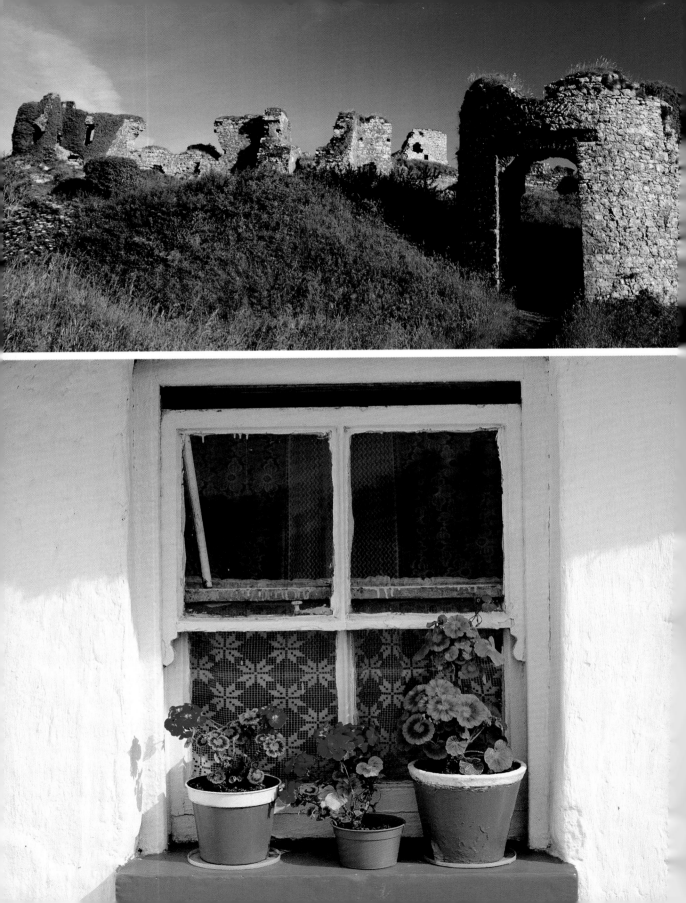

Les ruines du château sur le Rocher de Dunamase dans le comté Laois (en haut, à gauche) contrastent avec la coquette fenêtre de ce cottage ci-contre. Berge calme et bordée de roseaux du Lough Derravaragh dans le comté Westmeath (ci-dessus), scène fréquente à l'intérieur des terres.

« *Coton* » *des tourbières.*

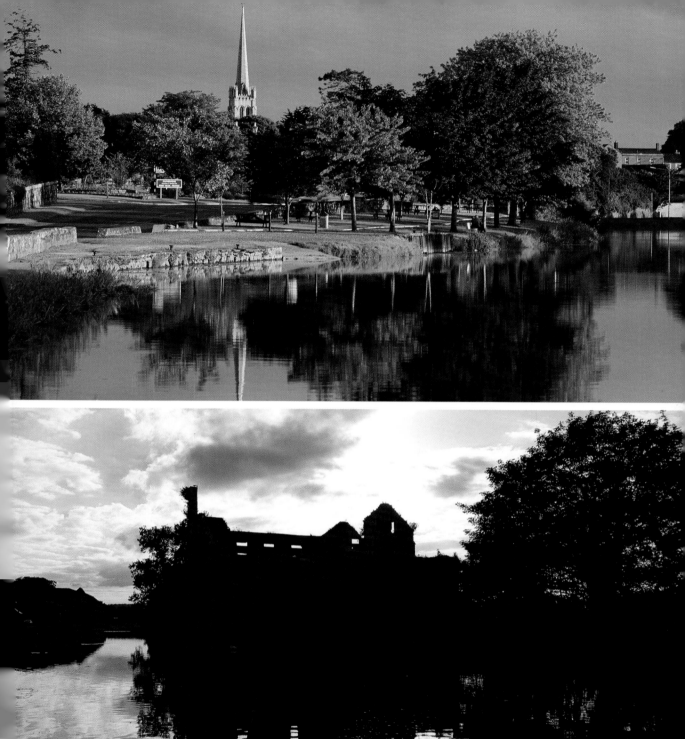

Bagenalstown dans le comté Carlow (en haut) est l'une des plus jolies villes arrosées par la Barrow. De nombreux moulins furent construits sur cette rivière, bien qu'aucun n'opère plus aujourd'hui car maints d'entre eux sont en ruines (ci-dessus). La Barrow est le deuxième fleuve d'Irlande par sa longueur. Situé au sud-est du pays, ce cours d'eau plus proche de la Grande-Bretagne et de la France fut ainsi une voie d'invasion plus accessible que le Shannon qui occupe une position plus occidentale.

L'ancienne maison fortifiée de Kilcash fut la maison natale de la branche cadette des Butler dont la branche principale, celle des comtes d'Ormond basés à Kilkenny, était la plus grande famille de la région. Suite à sa destruction, un poète anonyme en fit une élégie qui compte parmi les poésies les plus célèbres de la langue irlandaise et qui fut remarquablement traduit en anglais par Frank O'Connor (avec un petit coup de pouce de Yeats). Moins grandiose quoique tout aussi impressionnante, cette chaumière près de Callan, comté Kilkenny (ci-contre, en haut à gauche). Centre ecclésiastique historique, Graiguenamanagh (ci-contre, en haut à droite) est aussi une halte très prisée pour son artisanat et sa base de loisirs sur la Barrow. La rivière que l'on associe le plus au comté Kilkenny est toutefois la Nore qui passe à Thomastown (ci-contre, en bas). La Nore est un affluent de la Barrow qu'elle rejoint ci-dessus à New Ross, comté Wexford.

Pages suivantes : Deux images contrastées de la tranquillité de l'intérieur des terres.

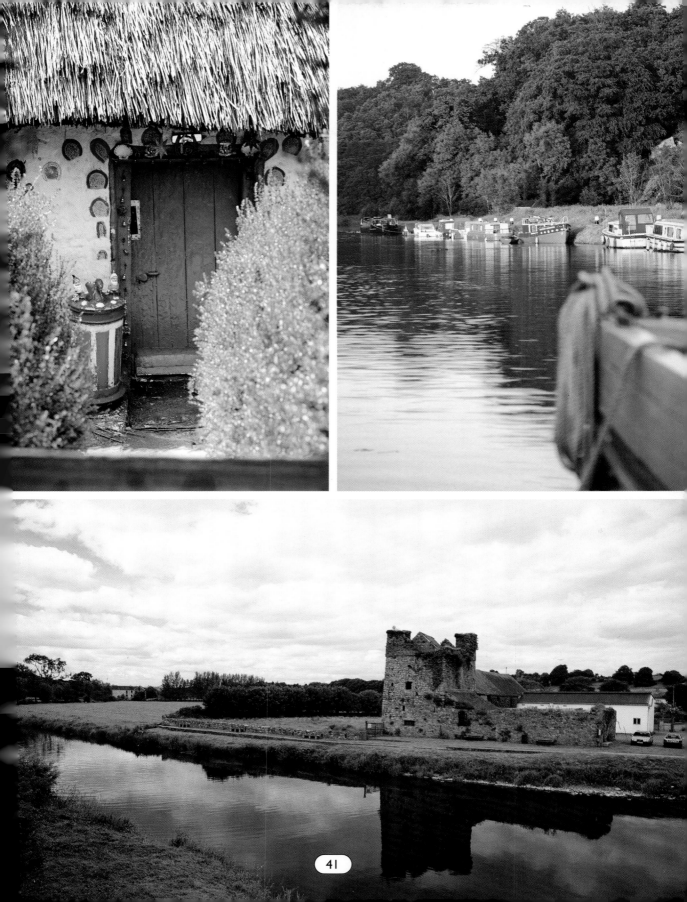

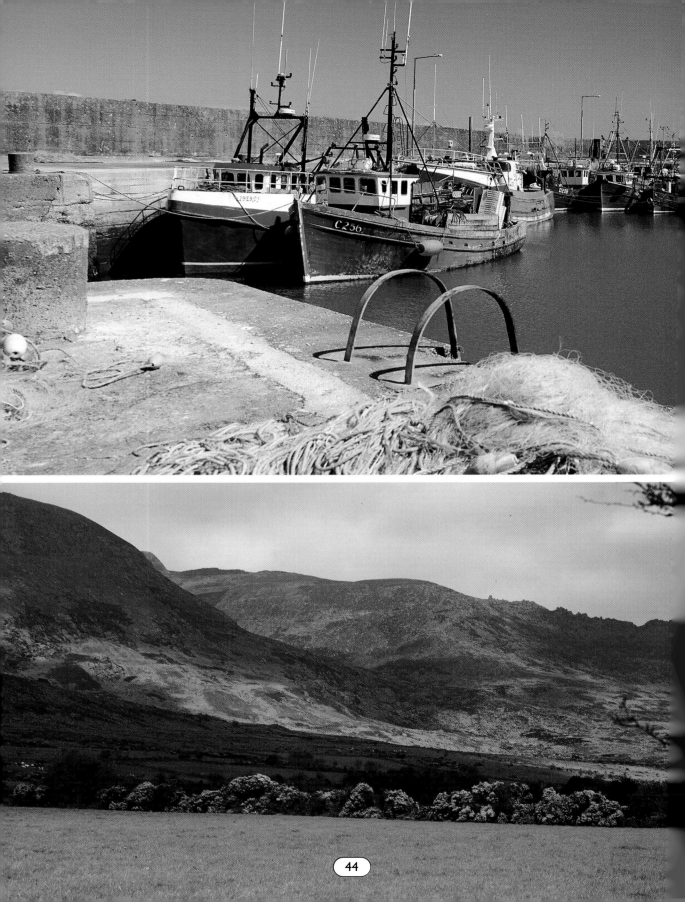

Le paysage du comté Waterford est une mosaïque de villes et de villages côtiers (à gauche) et la vallée de la Suir (ci-dessous) arrose une bande de terres fertiles au pied des monts de Comeragh (ci-contre, en bas).

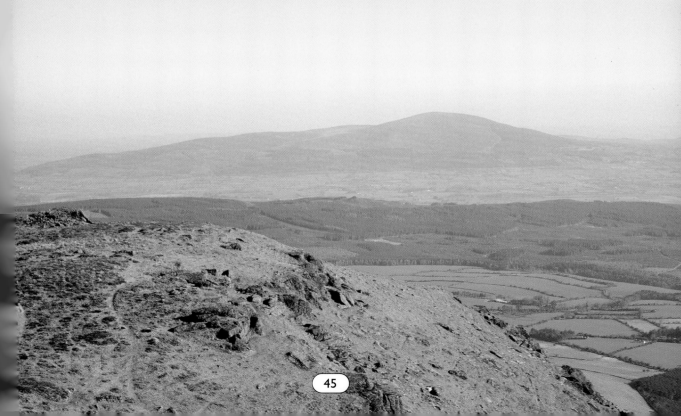

45

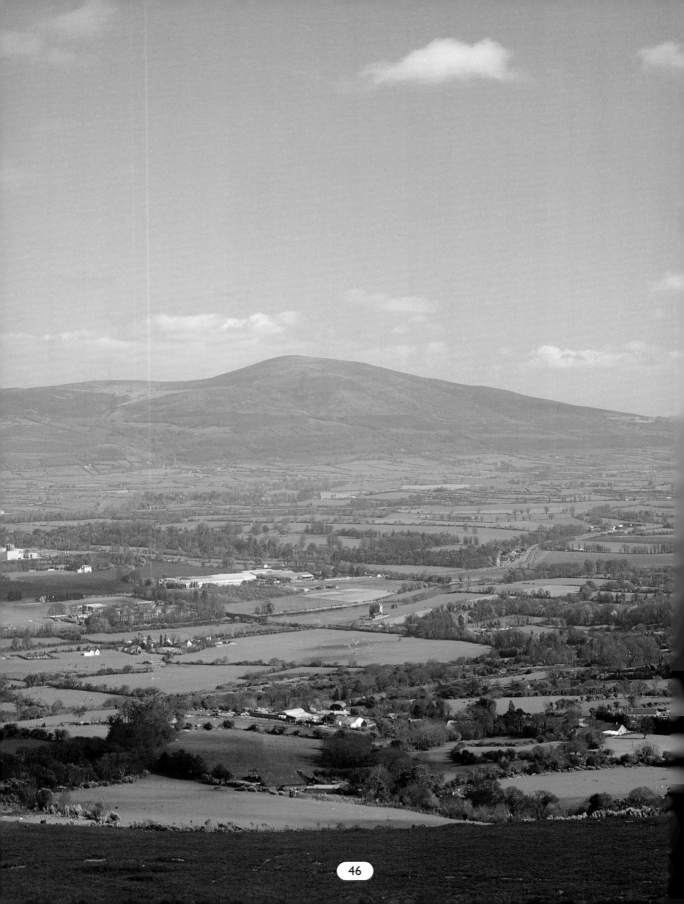

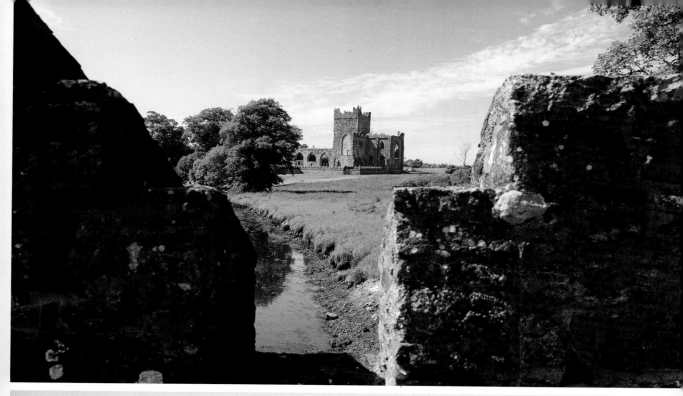

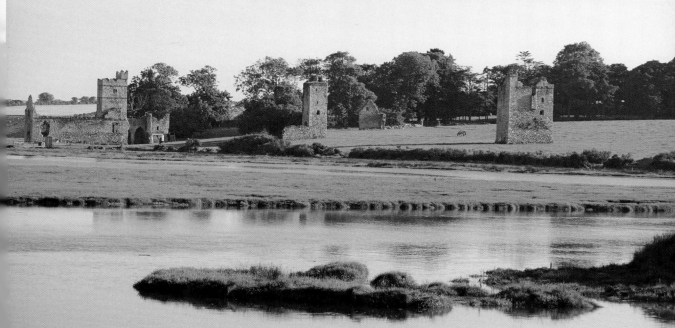

Une autre vue de la vallée de la Suir (à gauche) depuis le sud du comté Tipperary, donnant sur Slievenamon au nord. Ce secteur compte parmi les terres arables les meilleures d'Irlande. Tintern Abbey (en haut) au sud du comté Wexford était la jumelle de l'éponyme abbaye galloise, immortalisée dans le poème de Wordsworth. Les vestiges d'une colonie médiévale près de Wellington Bridge (ci-dessus).

Pages suivantes : Le front de mer à New Ross, comté Wexford. On peut remonter la Barrow en bateau depuis la mer jusqu'à cette ville. Le phare de Hook Head (à droite) à la pointe extrême de l'estuaire de la Barrow.

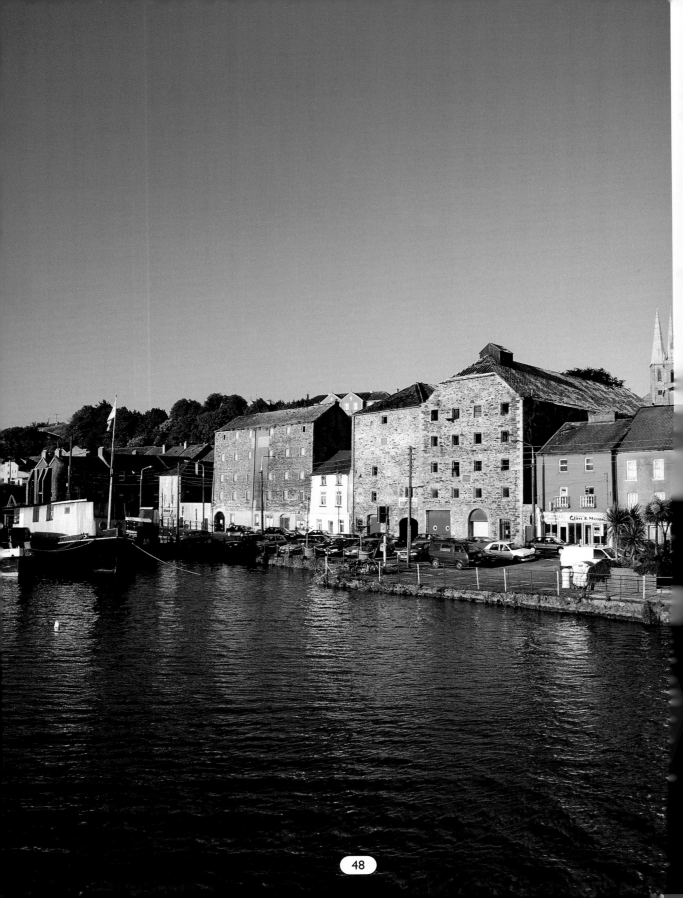

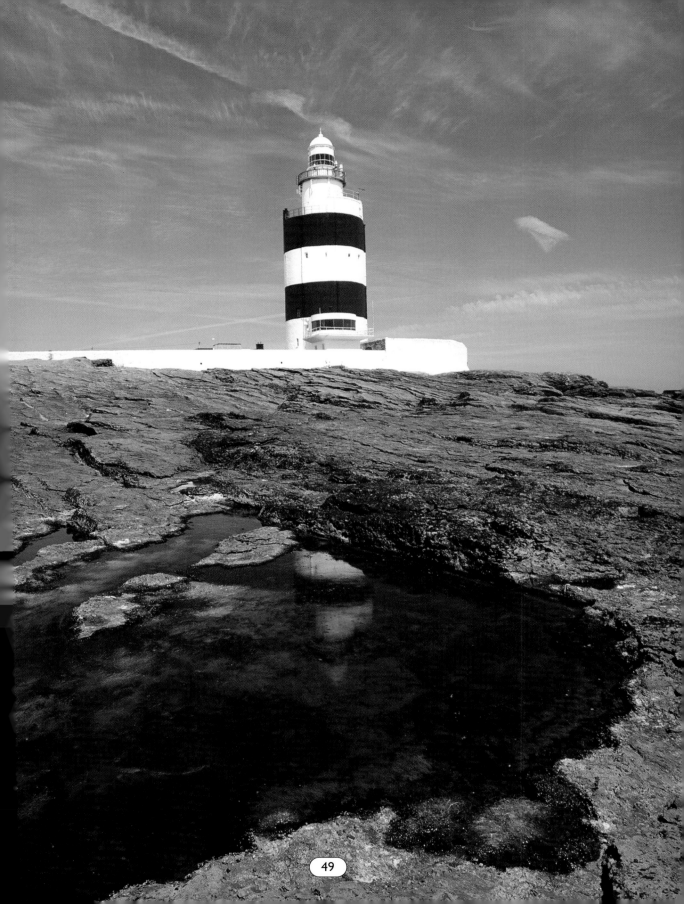

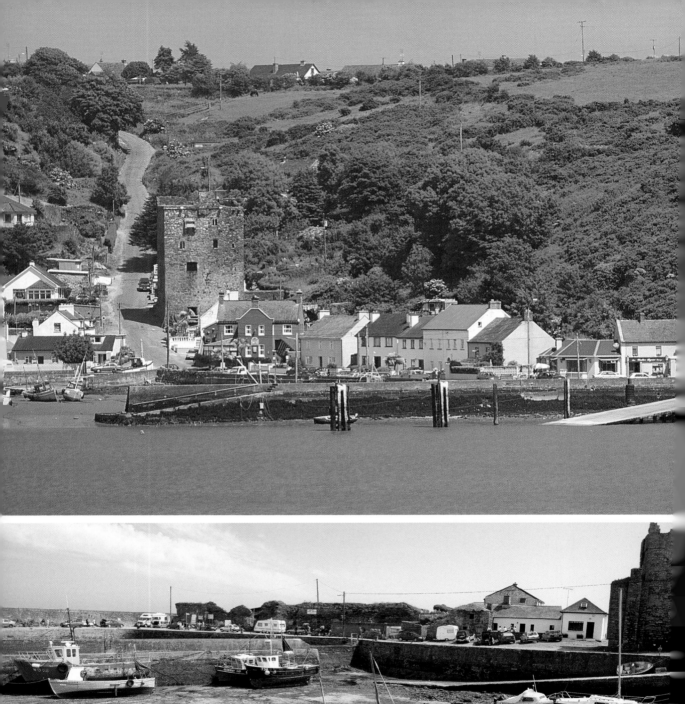

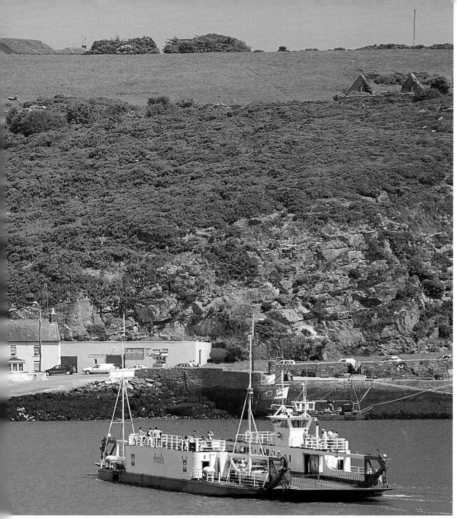

Ballyhack, comté Wexford (à gauche), le ferry en provenance de Passage East, comté Waterford sur la rive ouest de la Barrow. Bateau amarré au village de Slade, au sud du comté Wexford (ci-contre, en bas). Le musée maritime de Kilmore Quay (ci-dessous).

Le port de Rosslare, comté Wexford (ci-dessus) à la pointe sud-est de l'Irlande. Cette gare maritime très fréquentée est le point d'accès de milliers de visiteurs chaque été. La ville d'Enniscorthy (ci-dessous), vue du haut de Vinegar Hill non loin de là, est le principal bourg du centre du comté Wexford qui chevauche la Slaney, bien que la plupart des quartiers historiques soient situés sur la rive ouest. Vinegar Hill fut le site de l'ultime bataille décisive lors de l'insurrection de 1798.

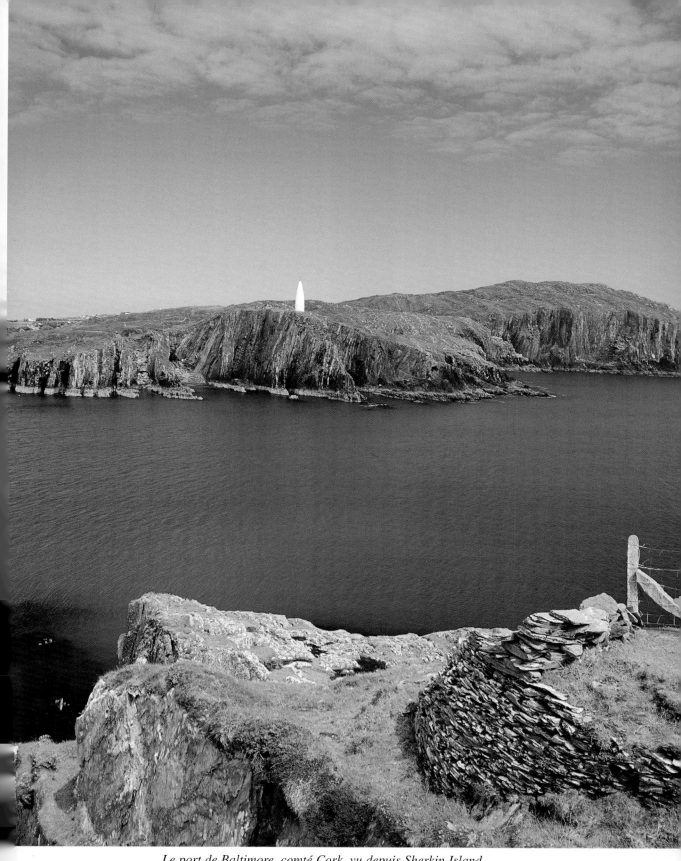

Le port de Baltimore, comté Cork, vu depuis Sherkin Island.

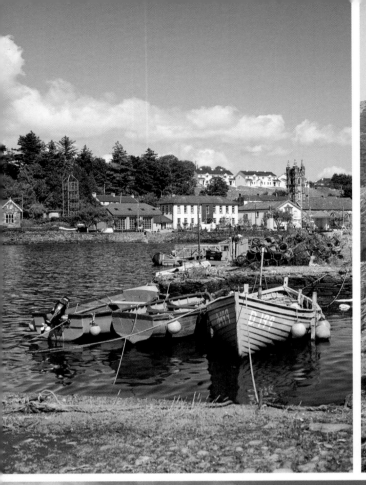

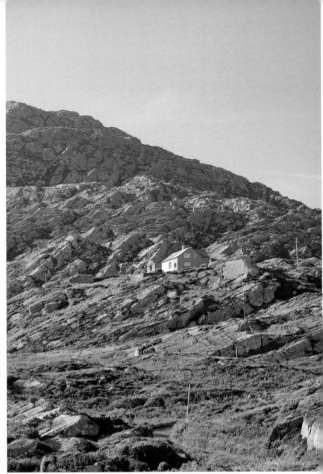

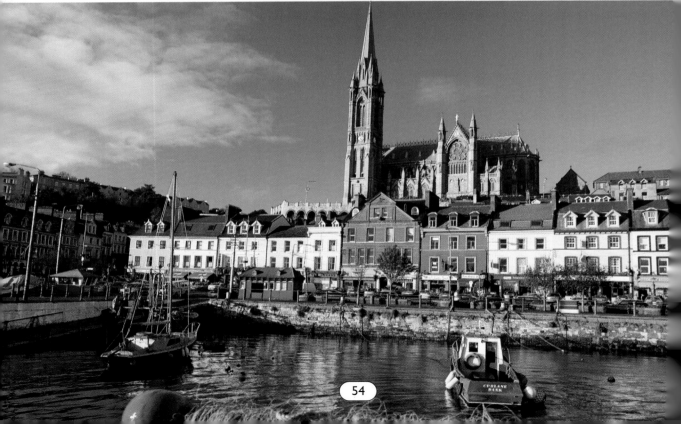

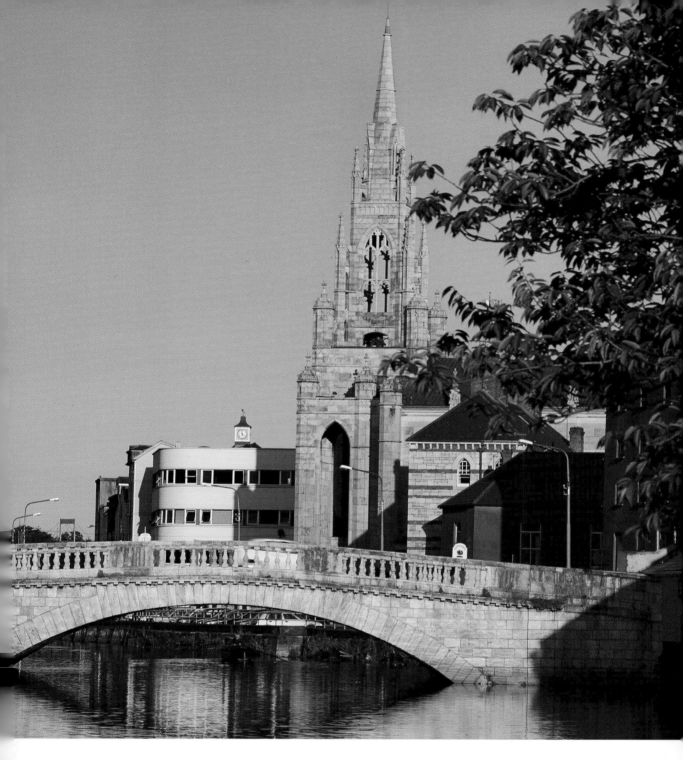

La ville de Cork (ci-dessus), un bras de la Lee, en arrière-plan l'église de Father Mathew. Cork est la deuxième ville de l'Irlande du Sud. Le comté Cork est le plus grand comté d'Irlande et rassemble une palette impressionnante de paysages et de reliefs. L'Ouest du comté est rocheux et escarpé (ci-contre, en haut à droite). Il renferme des villes pittoresques telles que Bantry (ci-contre, en haut à gauche) à la pointe de sa grande baie éponyme. Le port de Cork, Cobh (à gauche), jadis Queenstown, sa magnifique cathédrale et son beau front de mer, au sein d'un superbe havre naturel.

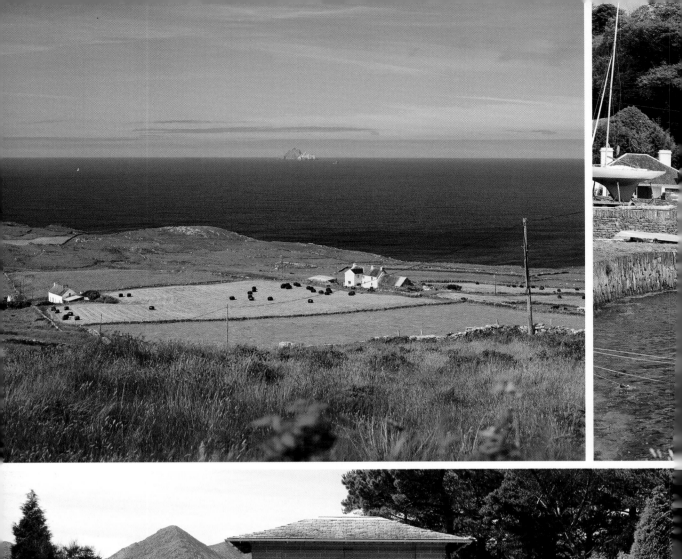
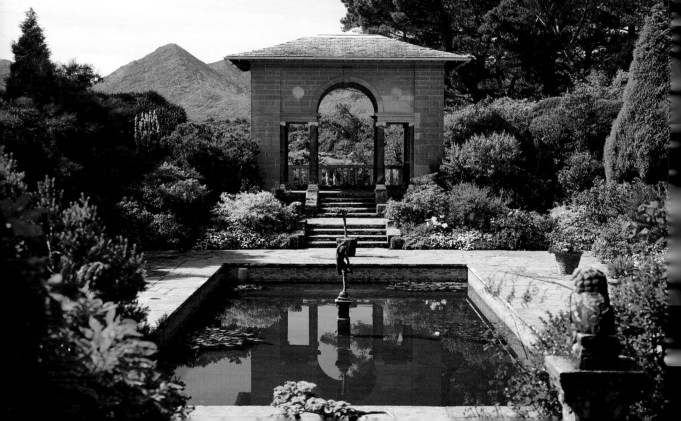

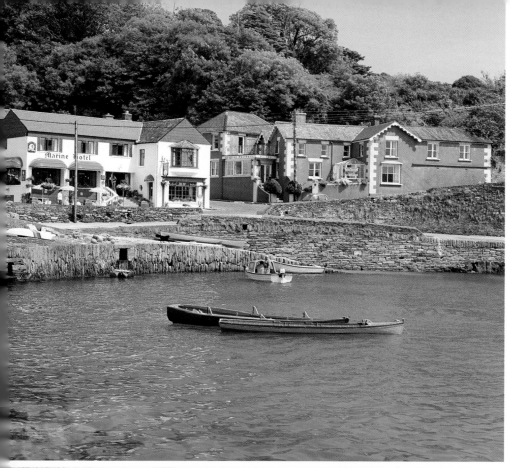

Paysage marin de la péninsule de Beara, en arrière-plan le grand rocher Skellig qui jaillit de la mer (à l'extrême gauche). Le petit port de la Glandore, comté Cork (à gauche). Les beaux jardins à l'italienne de Garinish Island au large de Glengarriff (ci-contre, en bas) contrastent avec la tôle ondulée de cette petite boutique du village d'Inchigeela (ci-dessous).

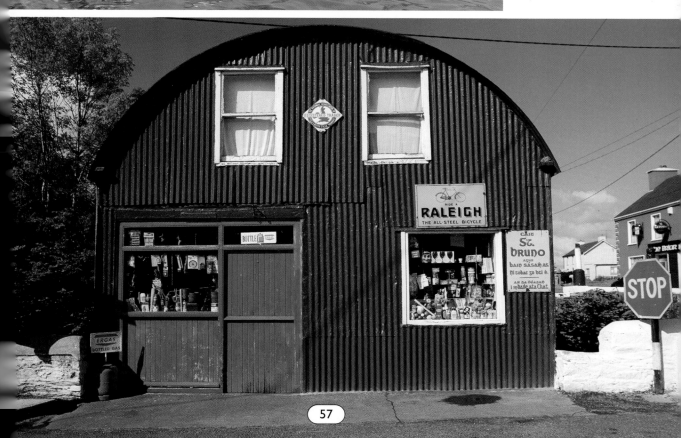

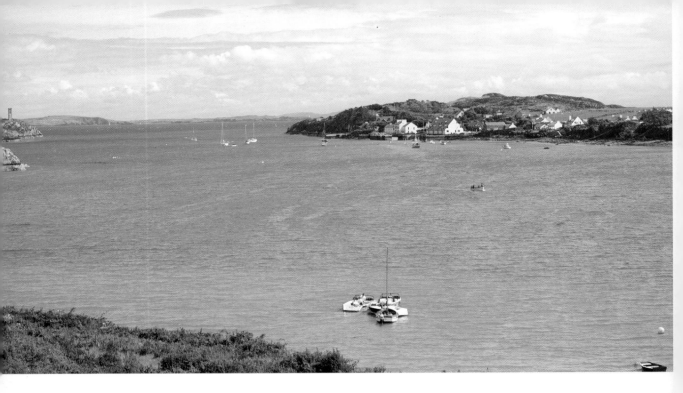

Le petit port de Crookhaven, péninsule de Mizen. Mizen Head, à la pointe de la péninsule est la pointe la plus australe de l'Irlande (ci-dessus). Le lac calme et l'église de Gougane Barra (ci-dessous). St. Finbarr y fonda une colonie religieuse au VIe siècle. C'est depuis ce refuge à l'intérieur des terres que ce saint fonda la colonie qui devint ultérieurement la ville de Cork. Roches Point (ci-contre, en haut) à la pointe de la péninsule ceinture le port de Cork à l'est. Le paysage marin escarpé près de Allihies à l'ouest du comté (ci-contre, en bas à gauche) contraste avec les maisons ordonnées du village d'Allihies (ci-contre, en bas à droite).

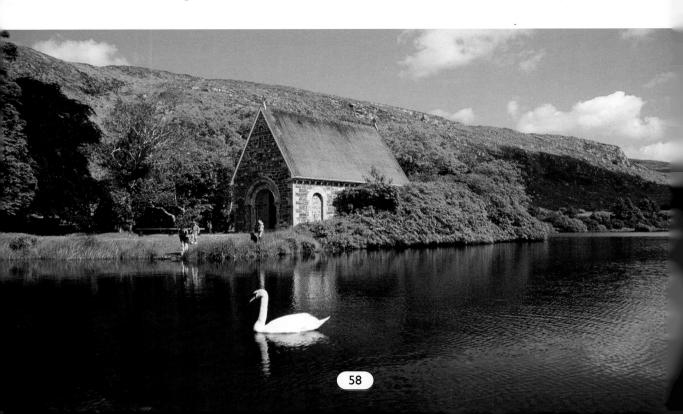

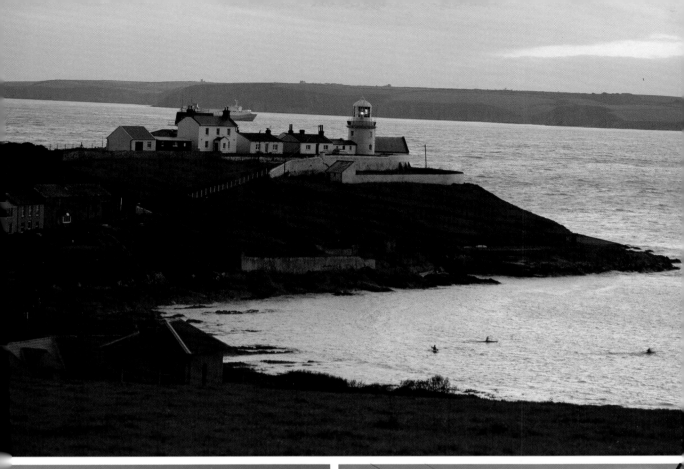

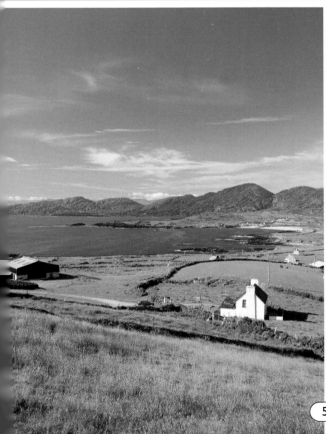

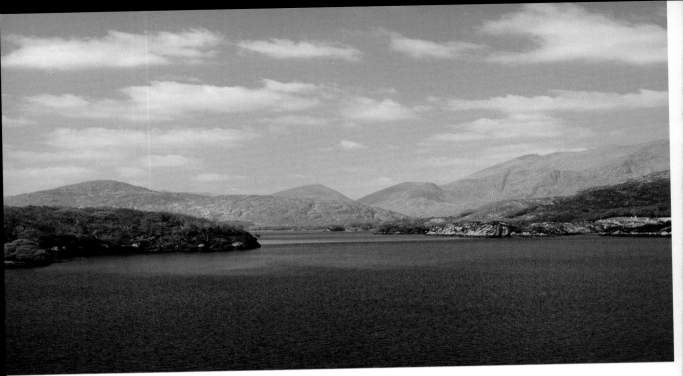

Le comté Kerry occupé en son centre par Killarney, le plus légendaire des tous les sites touristiques d'Irlande. De la splendeur du lac inférieur (ci-dessus) aux étendues sauvages de Hag's Glen (ci-dessous) en passant par le panorama de Ladies' View (ci-contre, en haut à gauche) rien ne manque d'attirer l'attention. La presqu'île de Dingle se termine à Slea Head (ci-contre, en bas). Sur un site plus plat, au nord du comté, silhouette du château de Ballybunion (ci-contre, en haut à droite) sur soleil couchant.

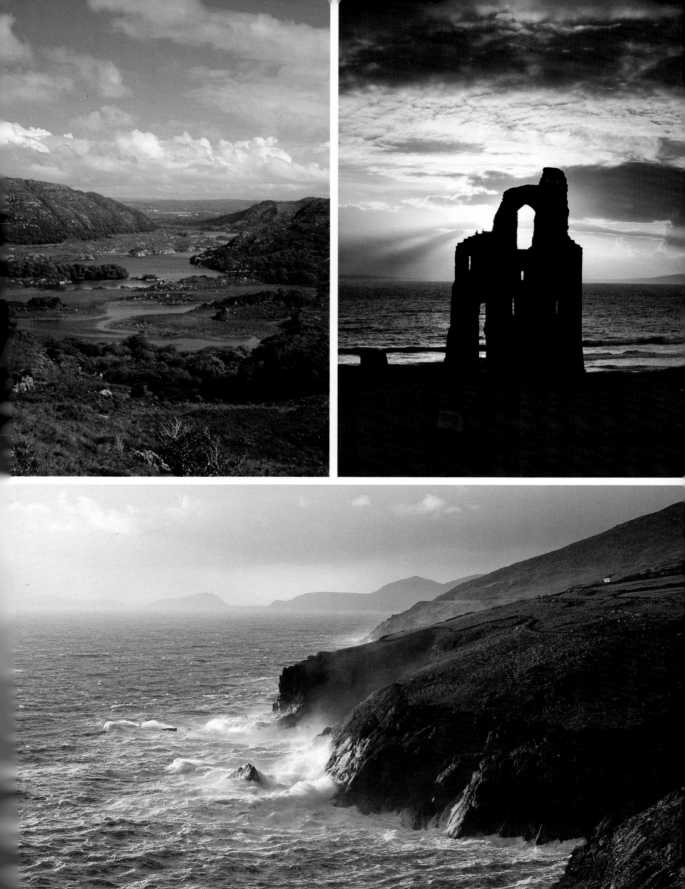

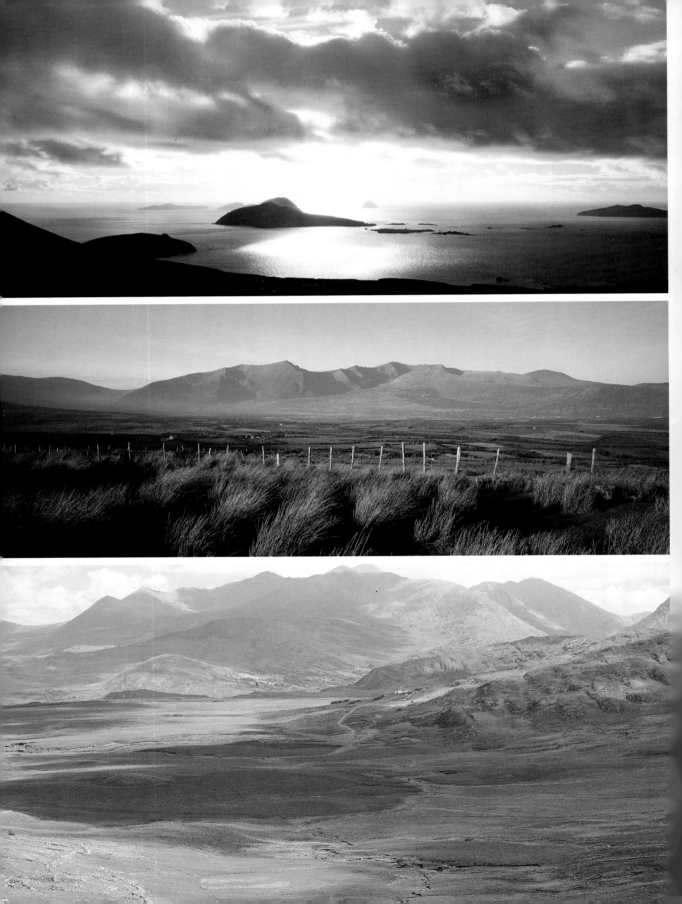

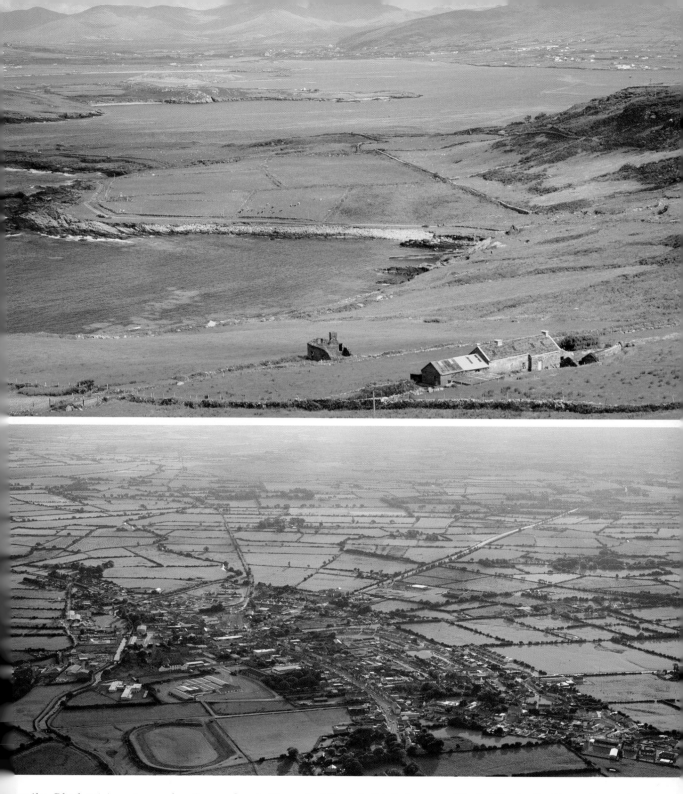

es îles Blasket (ci-contre, en haut) vues depuis Dunquin à l'extrémité de la presqu'île de Dingle. Le Conor Pass (ci-
ontre, centre) également sur la presqu'île de Dingle. La vallée reculée d'une beauté envoûtante de Glencar près de
illarney (ci-contre, en bas). Le port de Valencia avec en arrière-plan la ville de Caherciveen (en haut). Vue aérienne
e Castleisland à l'est du comté (ci-dessus).

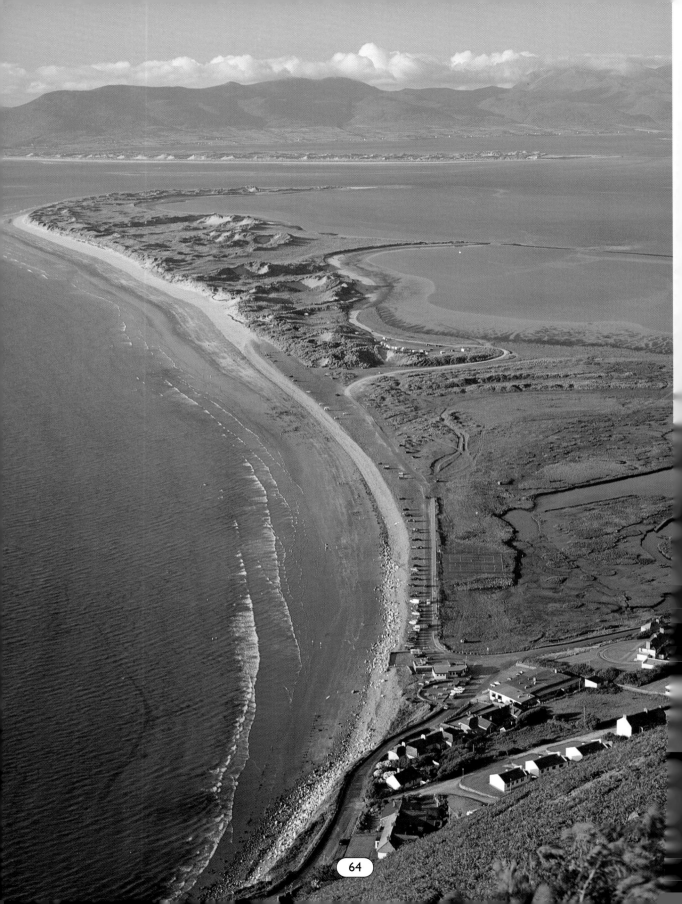

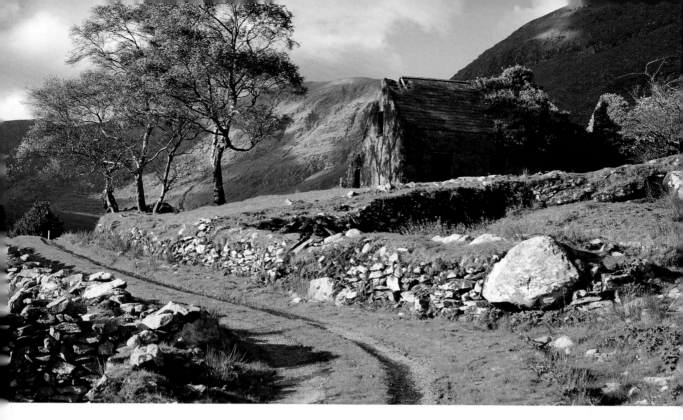

La merveilleuse plage de Rossbeigh du côté sud de la baie de Dingle, en arrière-plan la tout aussi belle plage d'Inch (ci-contre). Une maison en ruines dans la vallée de la Black près de Killarney (ci-dessus). Le village abandonné de Great Blasket Island, dont les derniers habitants rejoignirent la terre ferme en 1953 (ci-dessous).

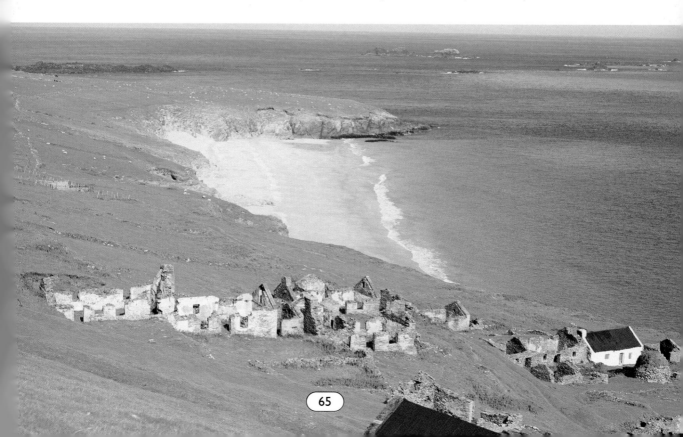

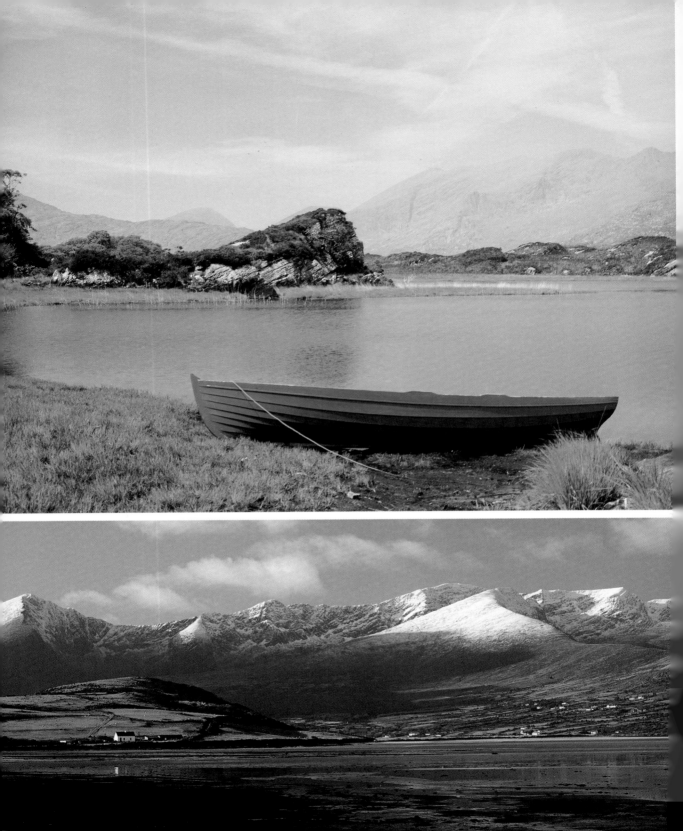

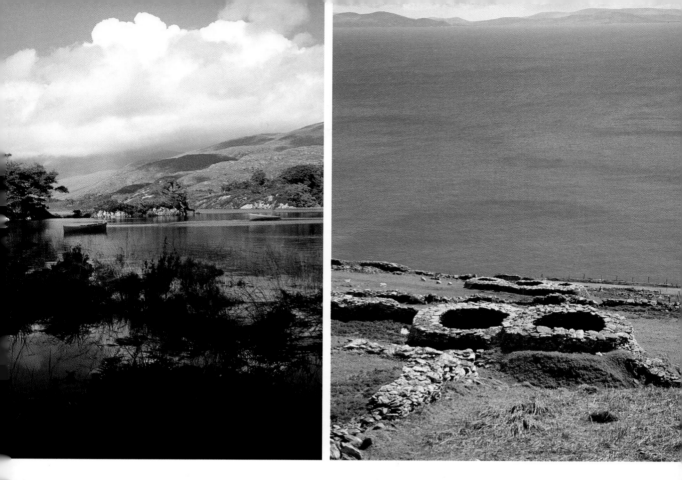

Scène typique de l'anneau du Kerry (ci-contre, en haut). Vue hivernale du mont Brandon (ci-contre, en bas). Une partie du lac supérieur à Killarney (ci-dessus, à gauche). Les vestiges de huttes médiévales de pierres sèches en forme de ruche à la pointe ouest de la presqu'île de Dingle (ci-dessus, à droite). Dunmore Head (ci-dessous), techniquement la pointe la plus occidentale de l'Irlande. Great Blasket Islands en arrière-plan.

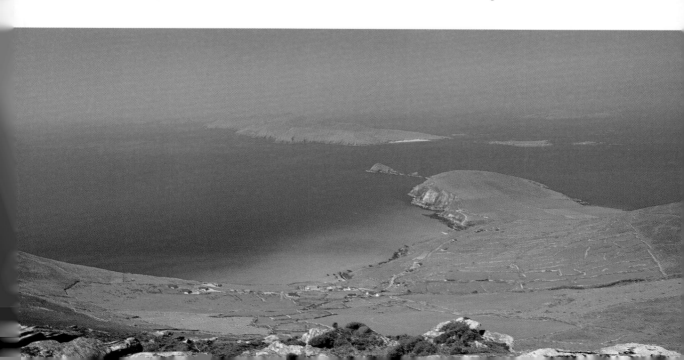

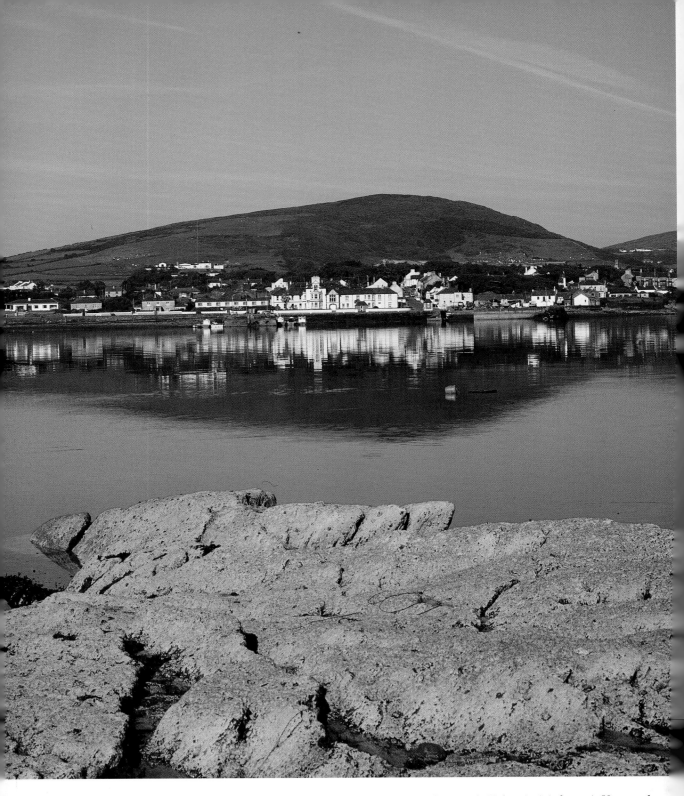

Knightstown, sur Valencia Island, comté Kerry, se reflète dans les eaux du port de Valencia (ci-dessus). Vue est de Bearnagh Gap, comté Limerick (ci-contre, en haut) au lever du jour sur les terres fertiles du Golden Vale. Chevauchant l'estuaire du Shannon, le comté Limerick attire les colons depuis les temps les plus reculés. Il est riche en histoire. À Lough Gur, se trouve les vestiges de l'enceinte de monolithes la plus ancienne de toute l'Irlande.

Le comté Tipperary longe le Lough Derg, le plus grand des lacs du Shannon (ci-dessus) vu depuis Garrykennedy et ici (ci-contre, en bas) perpective des monts du comté Clare depuis près Portroe. Une grande partie du comté Tipperary est occupé par la plaine fertile et plate du Golden Vale au coeur de laquelle se dresse l'abbaye en ruines de Cashel Hore (ci-dessous). L'ancienne maison fortifiée de Dromineer sur le Lough Derg se découpe à contre-jour sur le soleil couchant (ci-contre, en haut à gauche) alors qu'un mince cours d'eau coule dans le Glen of Aherlow au coeur du Golden Vale (ci-contre, en haut à droite). Page suivante : la vue de la Vee au dessus de Clonmel (en haut). Terres arables près de Slievenamon (en bas à gauche). Église en ruines et cimetière près du Lough Derg (en bas, à droite).

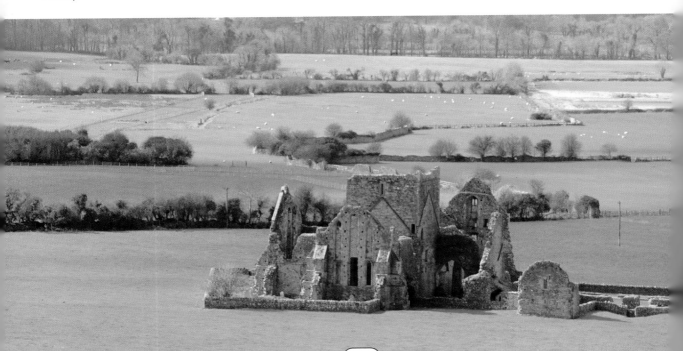

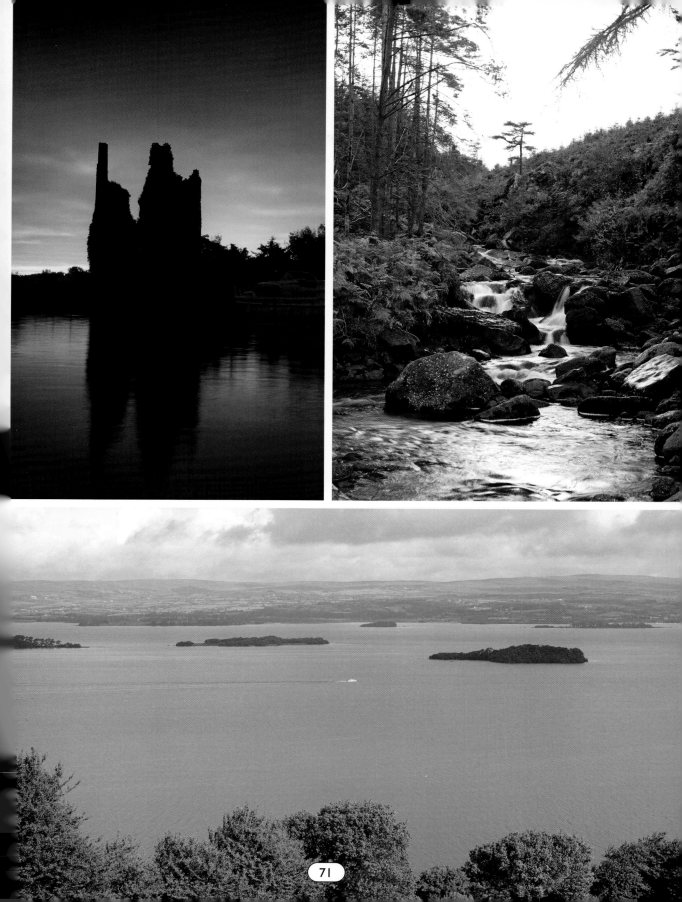

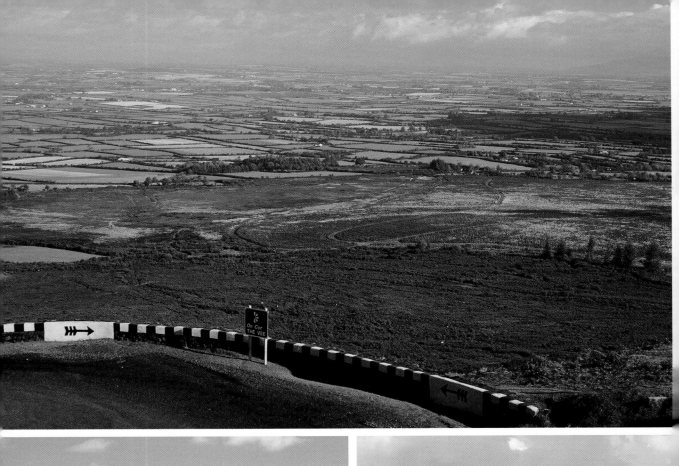

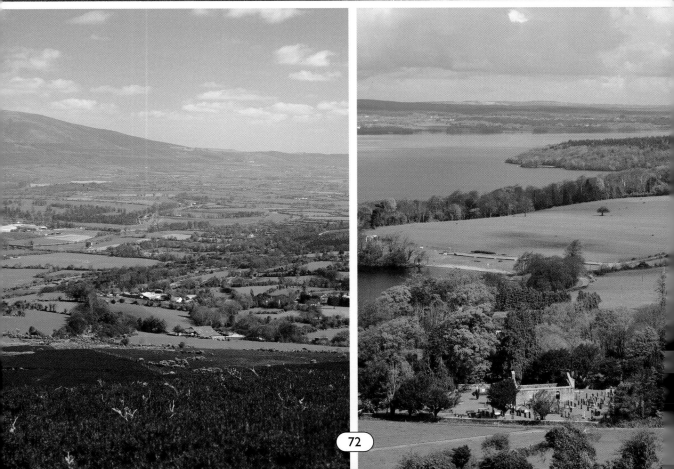

L'Ouest de l'Irlande
est jonché de pierres.
Murets de pierres
sèches typiques de
cette région (à
gauche).
Holy Island sur le
Lough Derg vue
depuis la rive du
comté Clare (ci-
dessous).

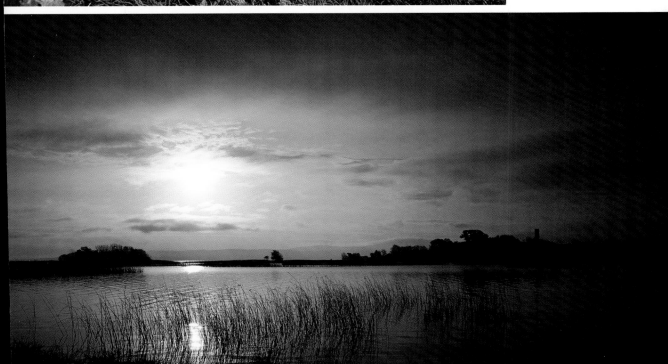

Le comté Clare se divise naturellement en trois régions. Le Nord du comté se distingue par l'extraordinaire paysage calcaire du Burren. Loop Head (à droite) compte parmi les splendides paysages marins qui ponctuent la côte atlantique. L'Est du comté, en bordure du Shannon et du Lough Derg, moins escarpé mais tout aussi majestueux. Le quai de Scarriff (ci-dessous) sur le Lough Derg est un mouillage très prisé pour la navigation de plaisance. Le pont de Killaloe (en haut, à droite) qui relie l'Est du comté Clare à Ballina dans le comté Tipperary est le principal point de passage à la pointe sud du lac.

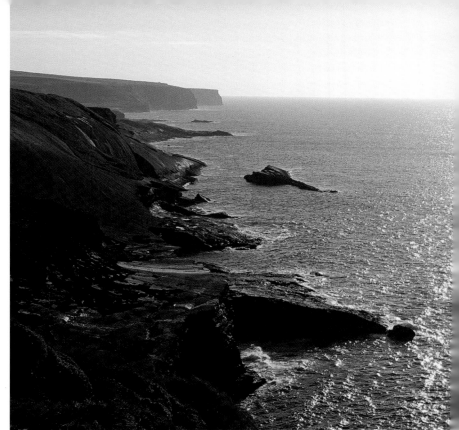

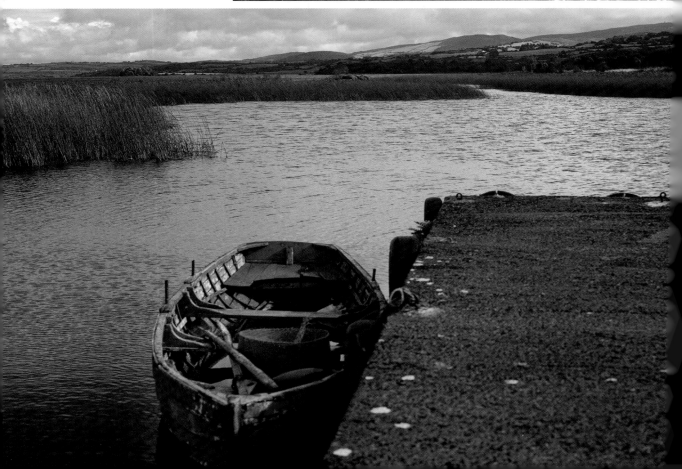

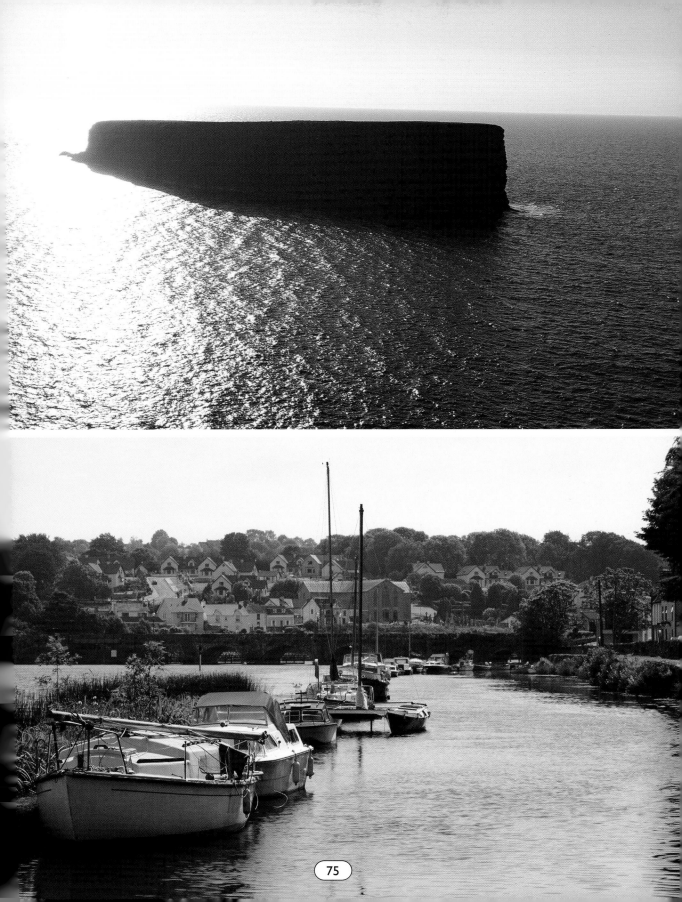

Le Burren (ci-dessus et ci-contre en bas à droite), de l'irlandais boireann, est un secteur rocheux. Ce secteur couvre une superficie de 250 km² au nord du comté Clare. La couverture calcaire permet à une diversité étonnante de plantes rares de pousser dans les fissures qui séparent les rochers. Parmi ces plantes, maintes sont celles que l'on ne rencontre nulle part ailleurs en Europe que dans les Alpes. Les falaises de Moher (ci-contre, en haut), les plus hautes d'Irlande. La côte à Liscannor (à droite).

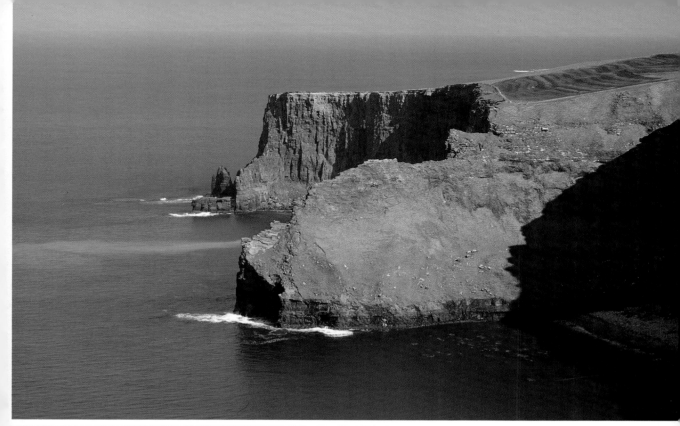

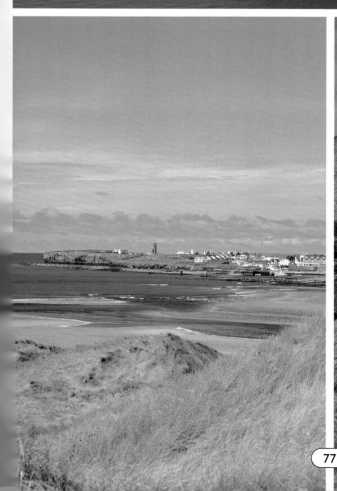

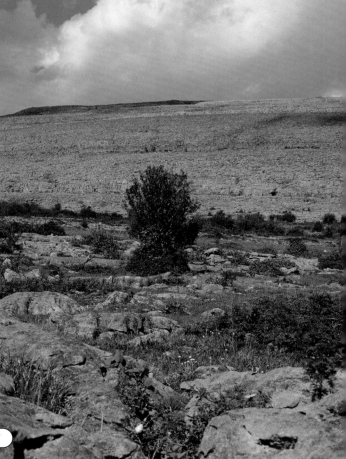

Attirant chaque année des dizaines de milliers de visiteurs, le comté Galway compte parmi les destinations touristiques les plus fréquentées d'Irlande. La ville universitaire animée de Galway s'agrémente des nombreux merveilleux paysages de son comté. Depuis la côte près de Clifden dans le Connemara (à droite) jusqu'aux étonnants labyrinthes de murets de pierres sèches des îles d'Aran (ci-dessous), en passant par le majestueux grand fjord de Killary Harbour (ci-dessous, au centre) (on rapporte qu'il était possible d'y ancrer en toute sécurité la totalité de la flotte de la Royal Navy lorsque l'Irlande était sous la domination britannique) jusqu'à la demeure et au château de Dunguaire à Kinvara (ci-contre, en bas à l'extrême droite) : le comté Galway plaît à tous.

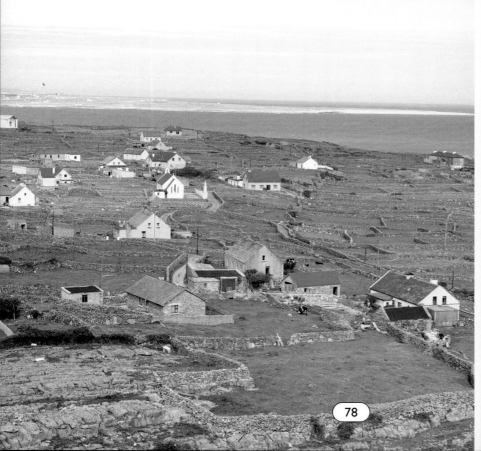

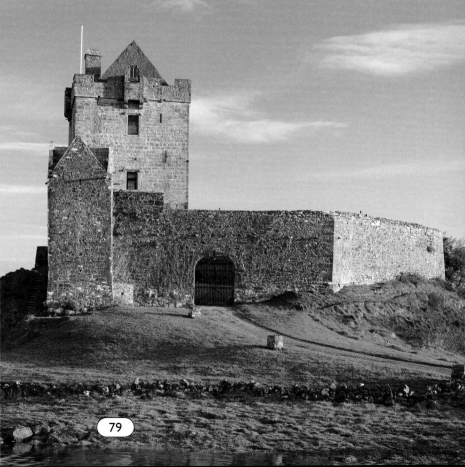

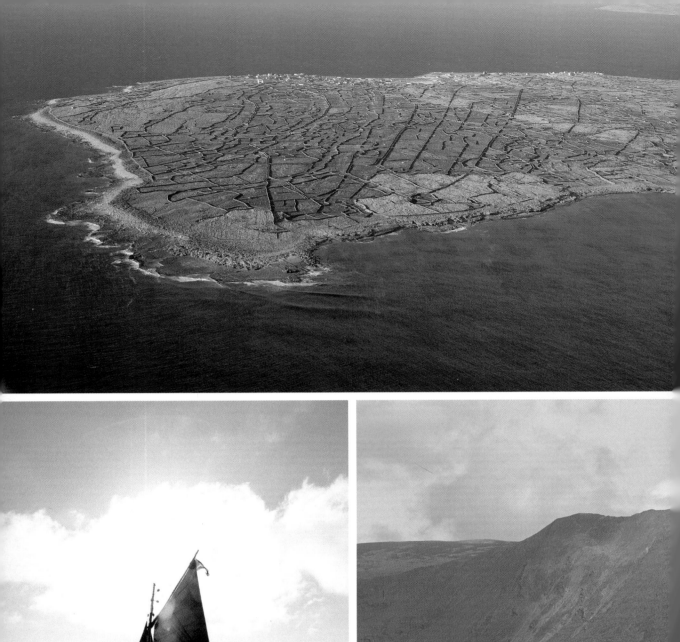

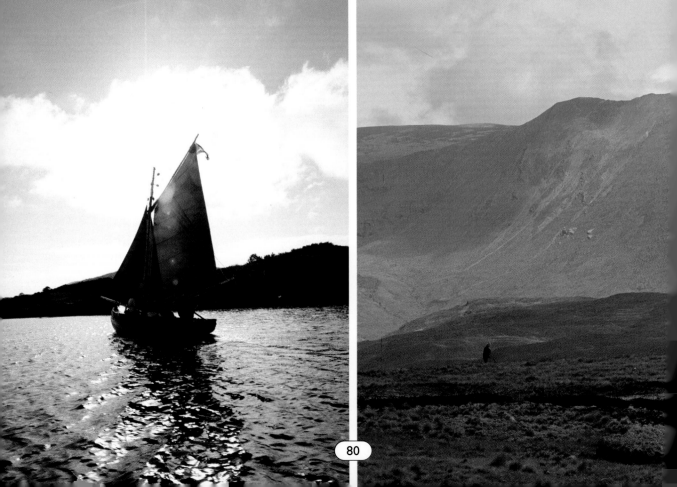

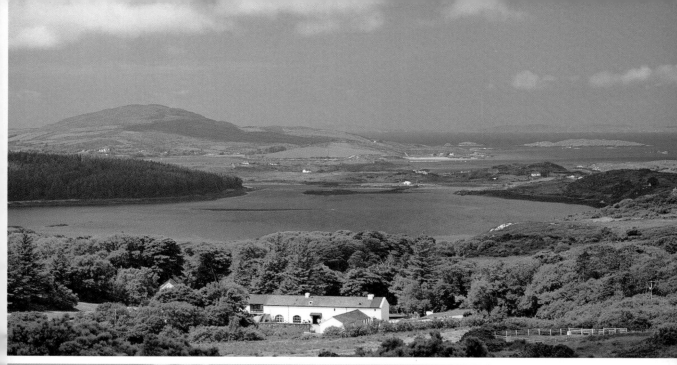

Vue aérienne d'Inis Mór (ci-contre, en haut) et ses murets de pierres sans fin si caractéristiques des îles d'Aran. « Galway Hooker » (à l'extrême gauche), petit bateau typique de la région bien adapté aux eaux de la baie de Galway. Magnifique paysage sauvage de montagnes près de Leenane (à gauche) typique de ce qui attire tant de visiteurs dans cette partie du Connemara. La région n'est toutefois pas toujours aussi sauvage et reculée comme en témoigne la photographie ci-dessus. Le parc national du Connemara (en haut) couvre plus de 2 000 hectares de terrain près de Letterfrack. Bétail en bordure d'un lac (ci-dessus) photographié près de Maam Cross.

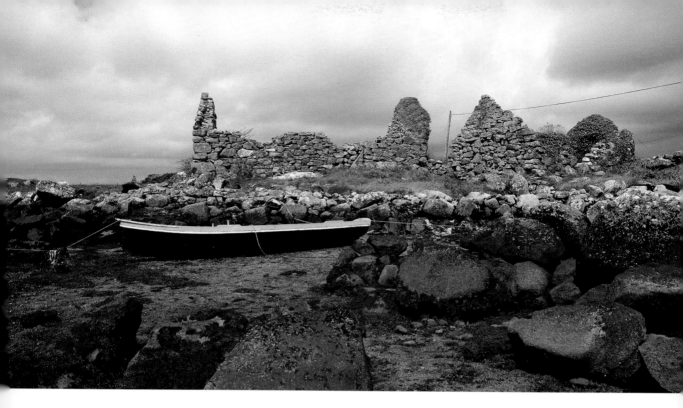

En fin d'après-midi, le soleil brille sur les eaux du Lough Corrib à Annaghdown, comté Galway (ci-contre). Il y avait là un ancien monastère celte et Annaghdown fut par la suite diocèse à la période médiévale. Les cottages en ruines le long du littoral près de Clifden (ci-dessus) témoignent de la dureté de la vie dans l'Ouest au XIXe et au début du XXe siècle. L'actuel Clifden (ci-dessous) est devenu un grand centre touristique l'été et on considère généralement à juste titre qu'elle est la capitale du Connemara.

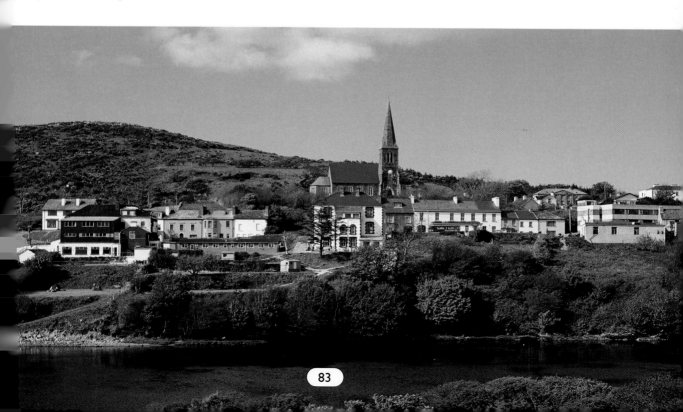

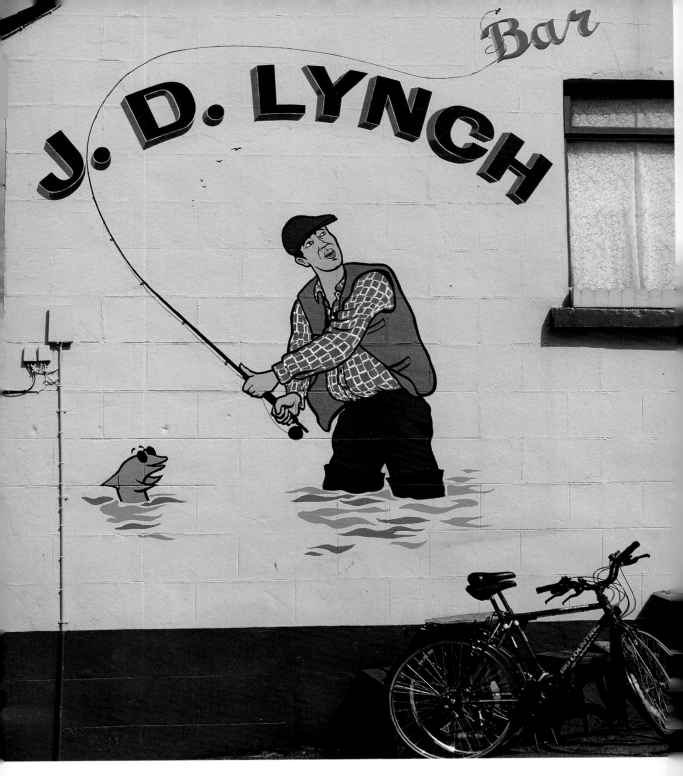

Cette peinture murale haute en couleur témoigne de la popularité de ce centre de pêche qu'est le comté Galway. Le Lough Corrib, en particulier, est un coin privilégié des pêcheurs à la mouche. Moyettes de tourbe (ci-contre, en haut à gauche) empilées après la découpe pour permettre au vent de les faire sécher afin qu'elles se consument bien. Il s'agit d'une très ancienne tradition de l'Ouest de l'Irlande. Le joli petit port de Roundstone (ci-contre, en haut à droite) avec les Twelve Bens en arrière-plan. Mélange de terres, de lacs, de montagnes et de magnifiques ciels marins (à droite) typique d'un paysage du Connemara.

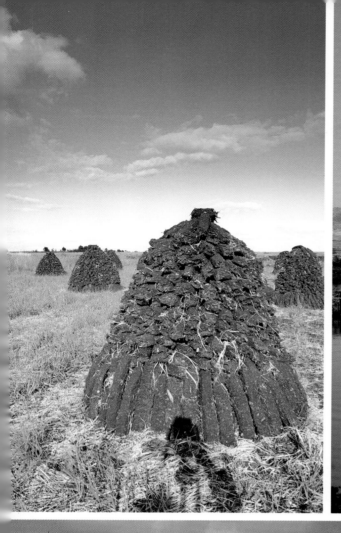

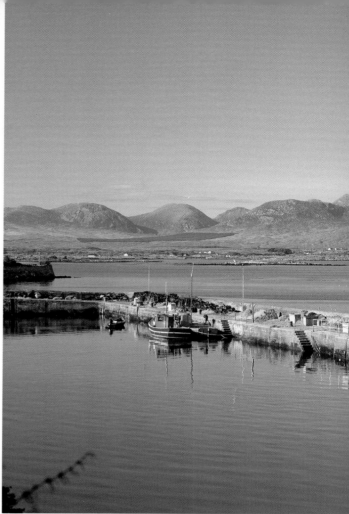

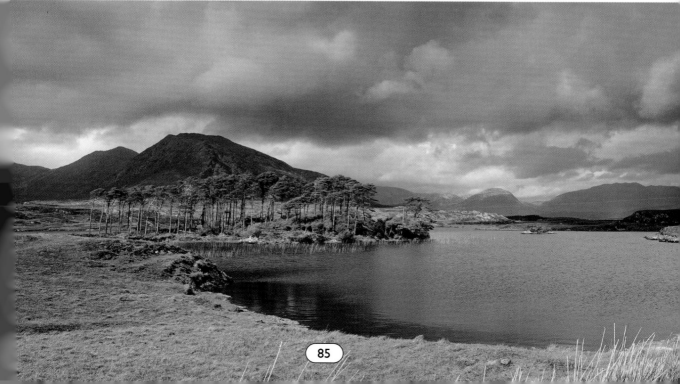

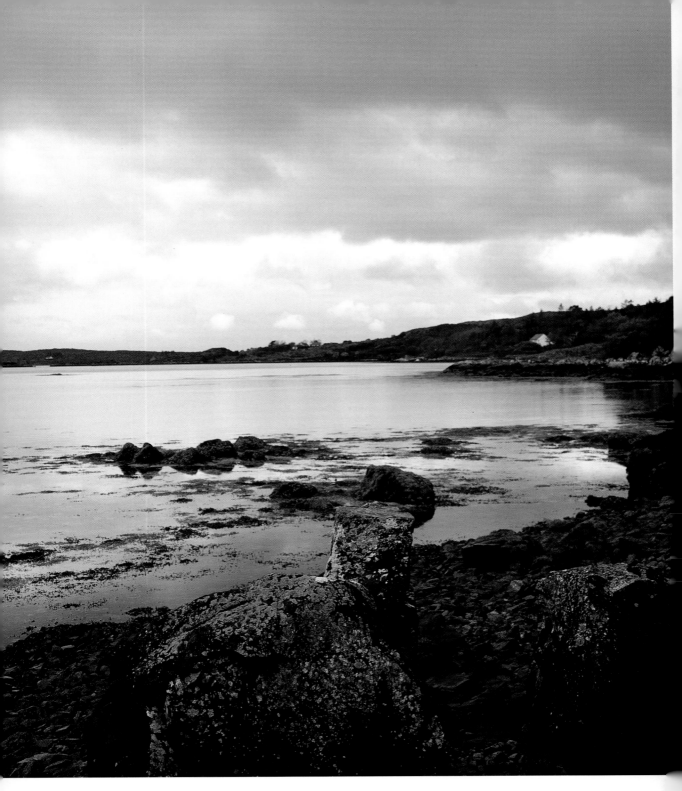

La baie de Bertraghboy près de Roundstone, comté Galway (ci-dessus). Joyce's country (ci-contre en haut) aux confins des comtés Galway et Mayo, autres étendues sauvages et splendides de montagnes et de lacs. Le Lough Nafooey avec le mont de Benbeg en arrière-plan. Achill Island au large de la côte du comté Mayo (ci-contre, en bas à gauche) est l'île la plus grande et la plus peuplée au large de la côte irlandaise. Killary Harbour (ci-contre, en bas à droite) sous un ciel menaçant.

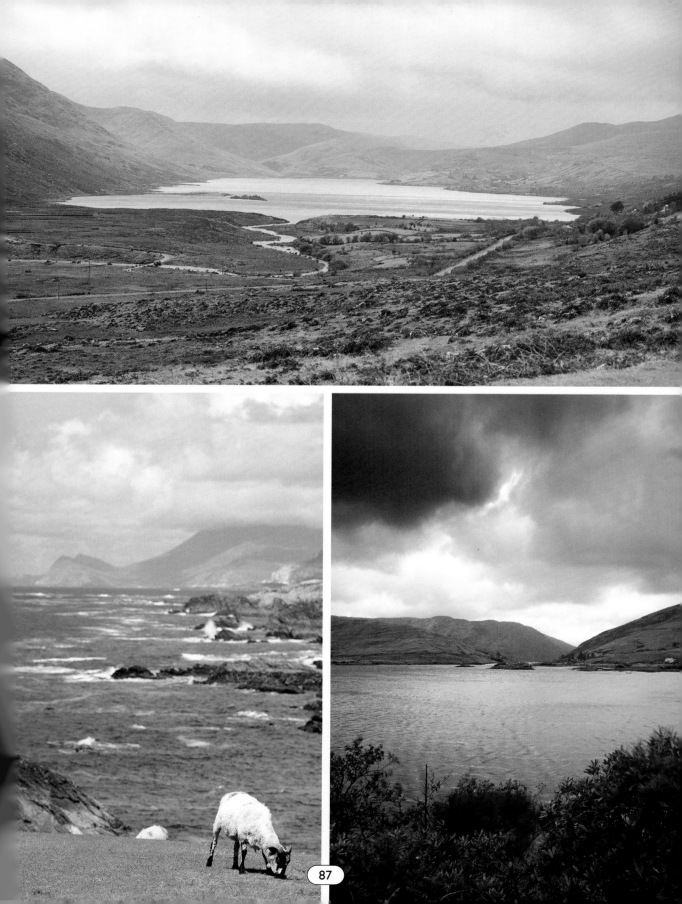

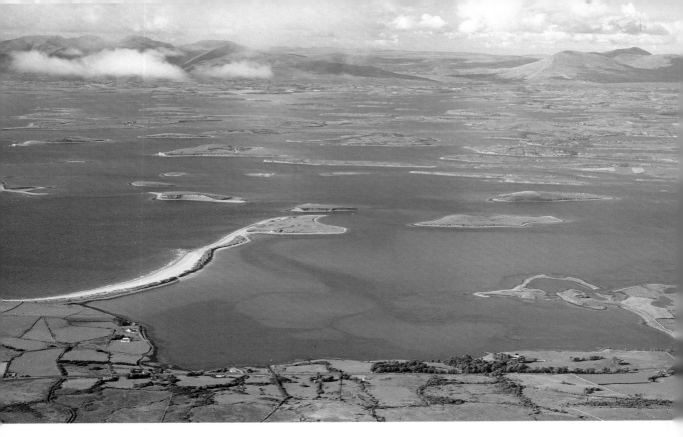

La baie de Clew du haut de Croagh Patrick (ci-dessus). On dit que dans cette baie il y autant d'îles que de jours dans l'année. Croagh Patrick (ci-dessous) est la montagne sacrée où St Patrick aurait jeûné quarante jours et quarante nuits et est le lieu de pèlerinage le plus prisé d'Irlande ; en effet chaque année des milliers de pèlerins en font l'ascension. On en voit clairement le sommet sur cette photographie. Un cottage dans un coin reculé entre Cong et Leenane (ci-contre).

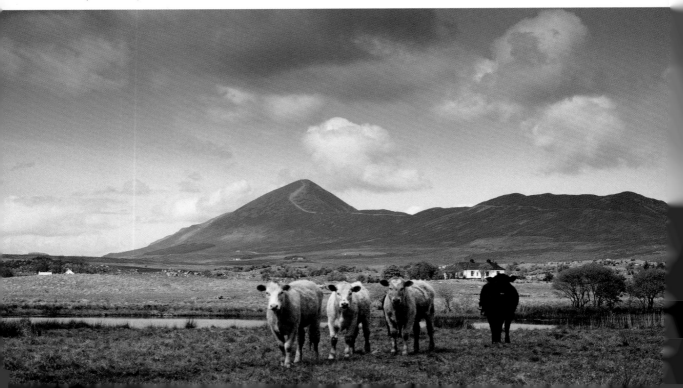

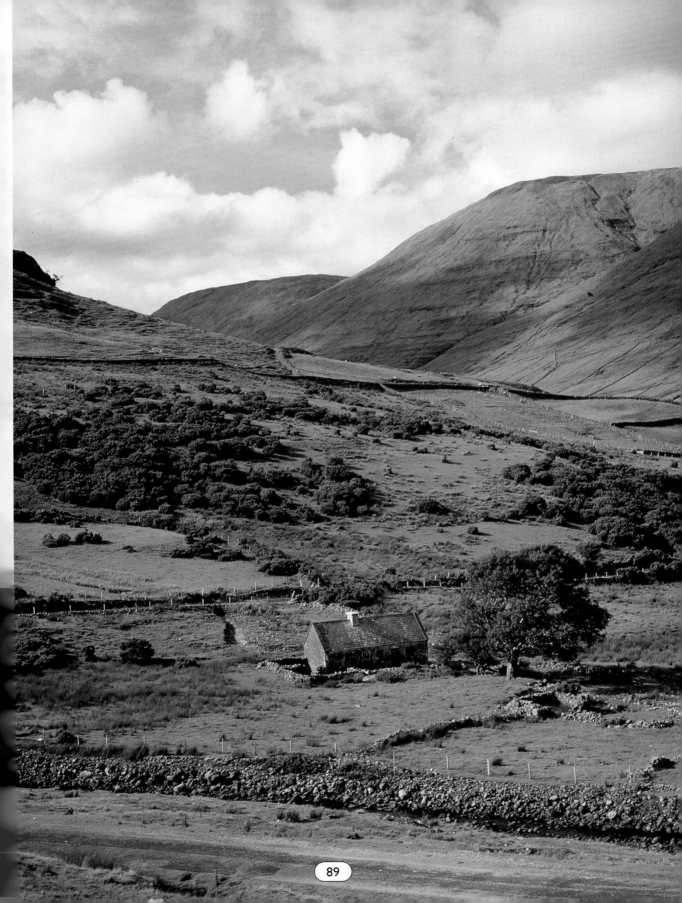

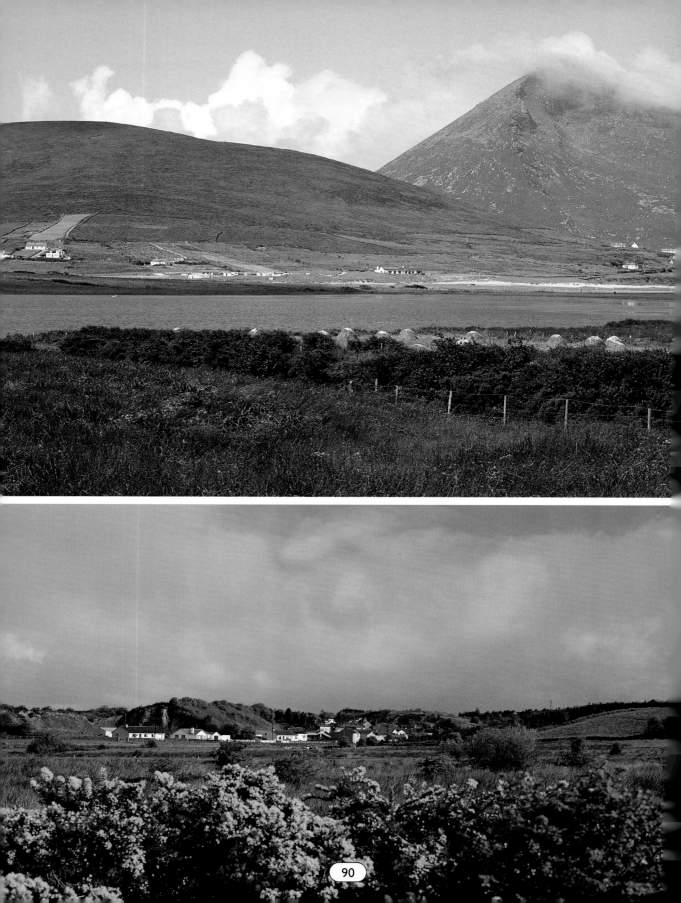

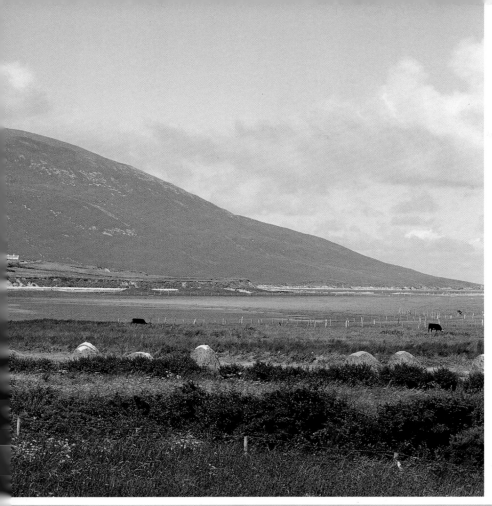

Achill Island, comté Mayo (à gauche)
Certains disent genêts, d'autre balais : leurs fleurs jaune/orange vif sont universelles à toute l'île.
Cette photographie (en bas, à gauche) a été prise près de Kilkelly, comté Mayo.
La baie de Killala (ci-dessous) sur la côte nord du Mayo.

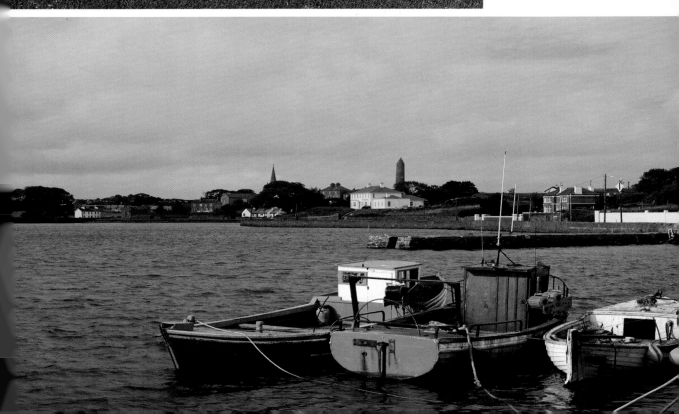

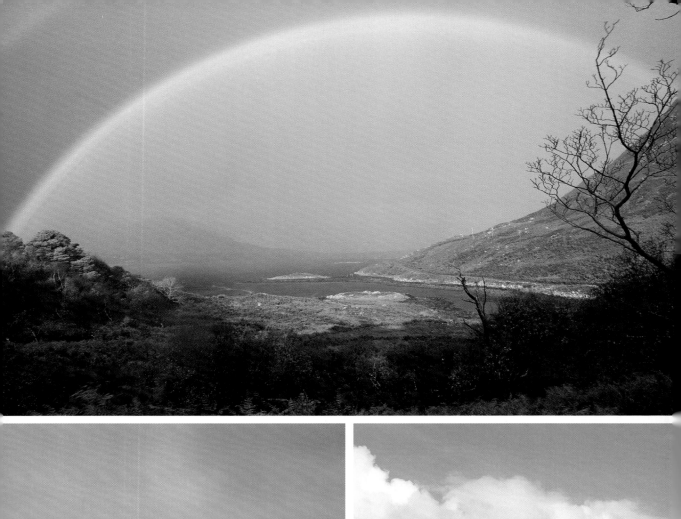

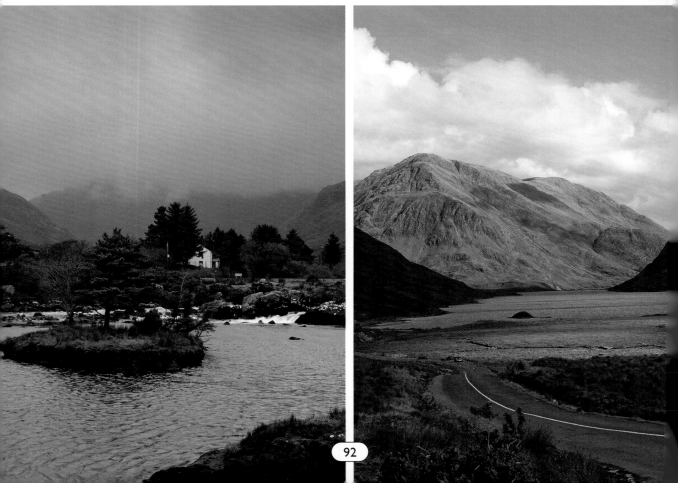

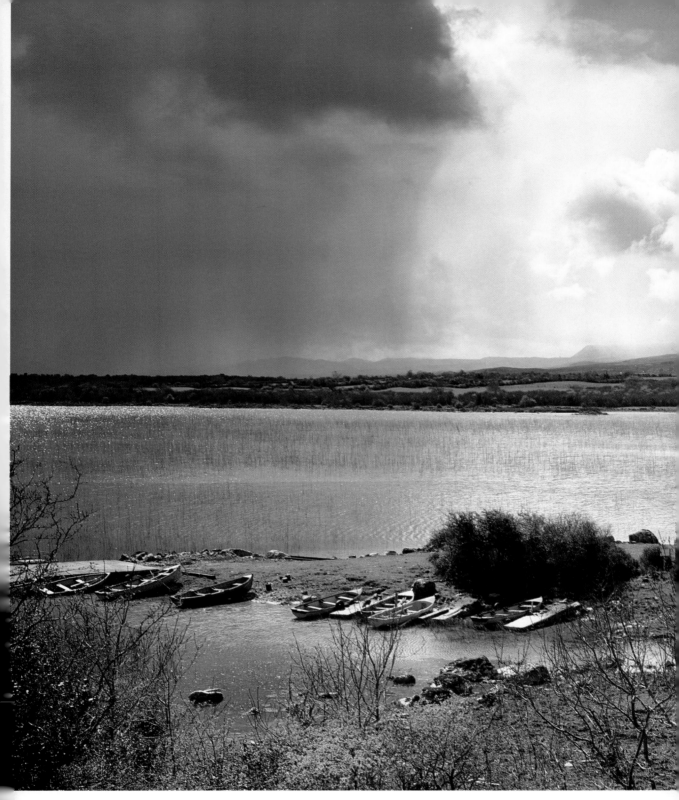

L'arc-en-ciel (ci-contre, en haut) s'arc-boute sur un bras de la baie de Blacksod, vue de la Mallaranny jusqu'à la route de Bangor dans le comté Mayo. Une petite rivière se jette dans Killary Harbour (à l'extrême gauche) alors que la route en arrière-plan qui relie Westport à Leenane passe devant Doo Lough (à gauche). Le Lough Carra (ci-dessus), le lac le plus proche du Lough Mask est un véritable paradis pour les pêcheurs à la mouche.

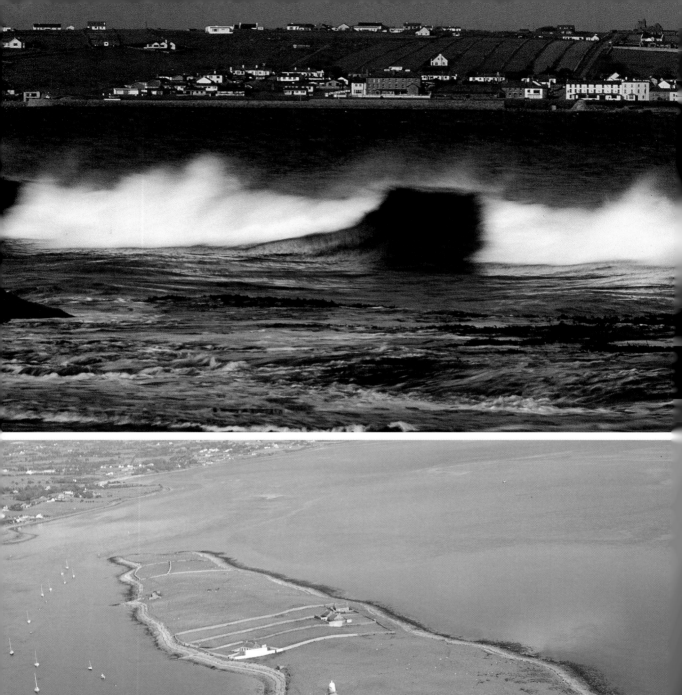

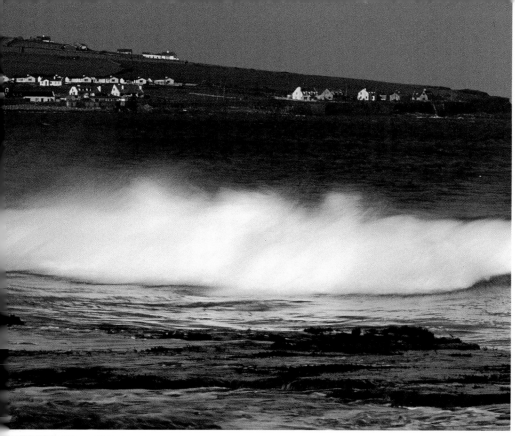

La côte de Mullaghmore, comté Sligo sur les rives sud de la baie de Donegal (à gauche). Coney Island (en bas, à gauche) dans la baie de Sligo aux abords du port. L'Homme de Fer distinctif indiquant du doigt le chenal à prendre pour les bateaux qui s'approchent, en bas de l'île. Le lac de Glencar (ci-dessous) est l'un des sites touristiques les plus célèbres du comté Mayo.

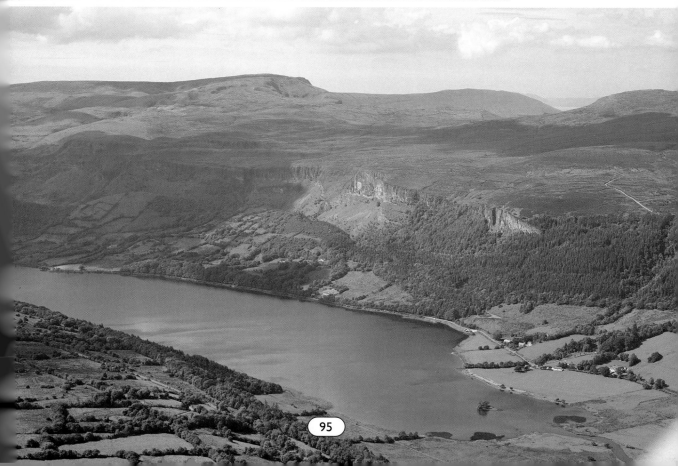

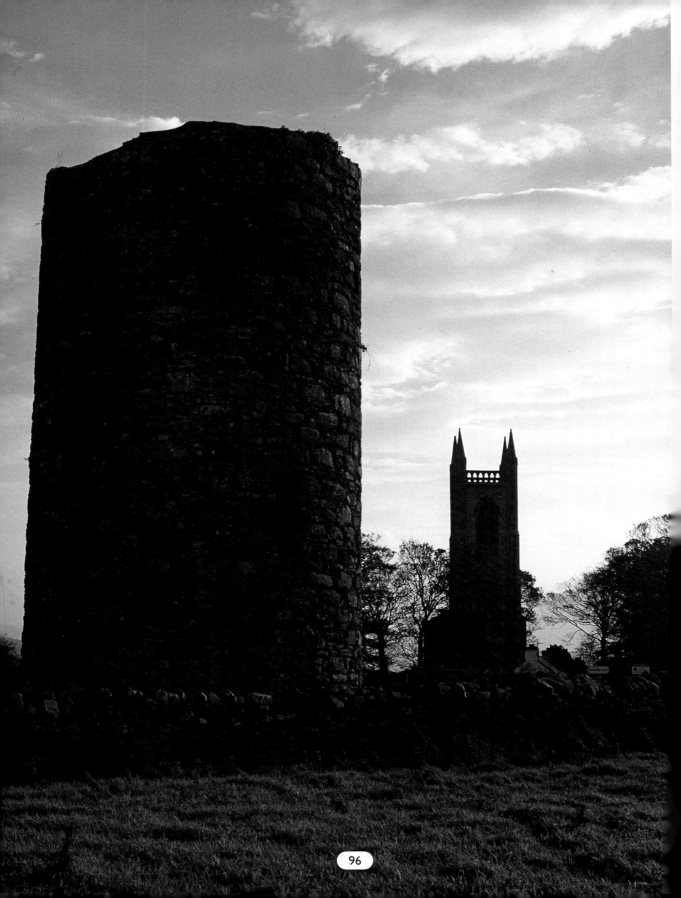

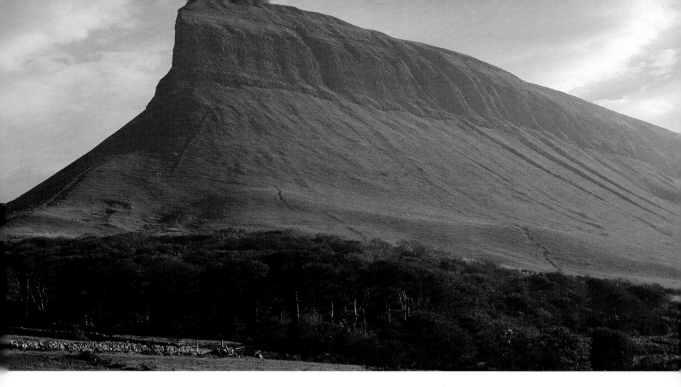

W.B. Yeats est enterré au cimetière de Drumcliff près des vestiges de l'ancienne tour ronde (à gauche). La cour de l'église à Drumcliff au pied de Ben Bulben (ci-dessus) probablement la montagne la plus distinctive d'Irlande. A l'ouest de la ville de Sligo, surmonté d'un cairn et réputé pour être le site funéraire de la grande reine Maeve du Connacht, le mont de Knocknarea (ci-dessous) domine un magnifique panorama.
Page suivante : le joli village de Ballysadare, comté Sligo.

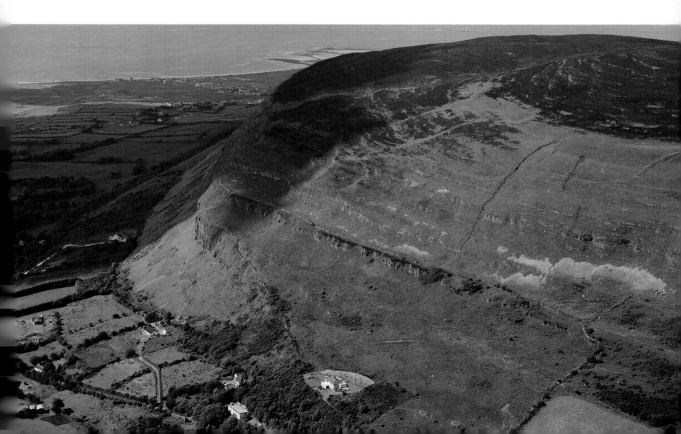

Sur les berges du Shannon, le fleuve coule vers le sud.

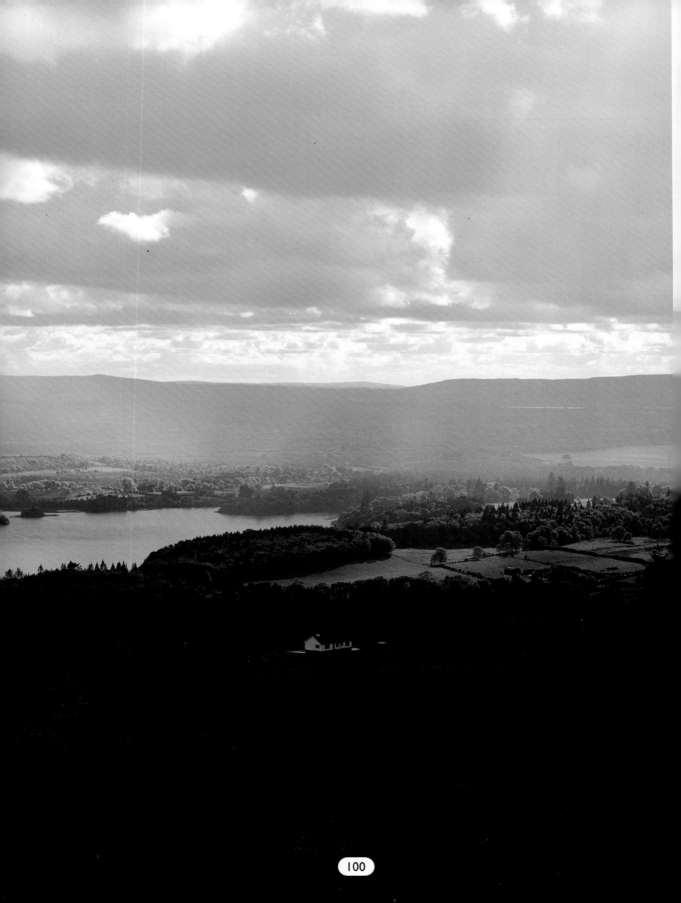

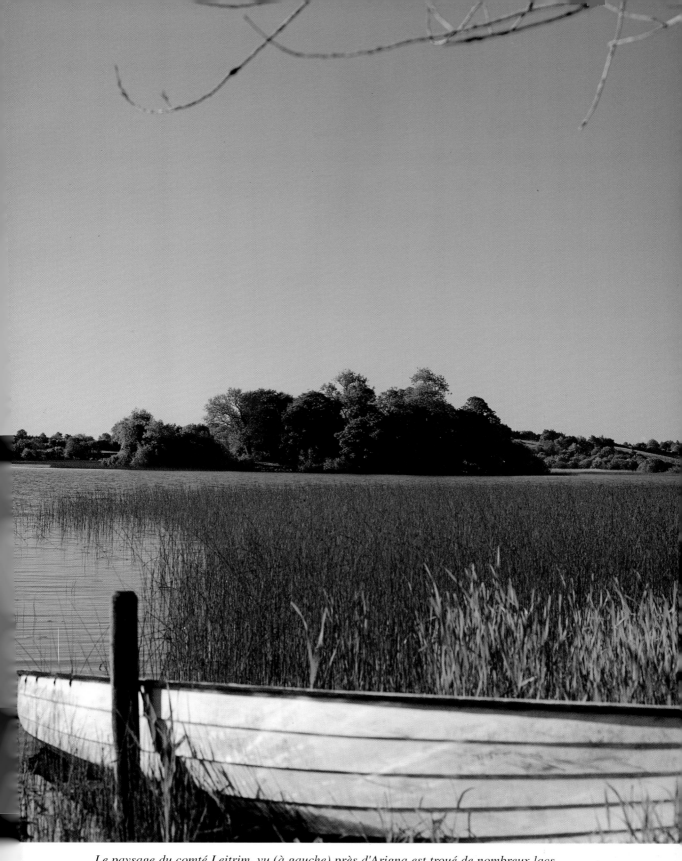

Le paysage du comté Leitrim, vu (à gauche) près d'Arigna est troué de nombreux lacs.

Le comté Fermanagh au sud-ouest de l'Irlande du Nord est traditionnellement l'une des portes de la province de l'Ulster. Son bassin de rivières et de lacs a toujours été une ligne de défense naturelle. Le Lough Erne supérieur (ci-dessus et à droite) et ses innombrables îles, aujourd'hui base de loisirs et très tranquilles.

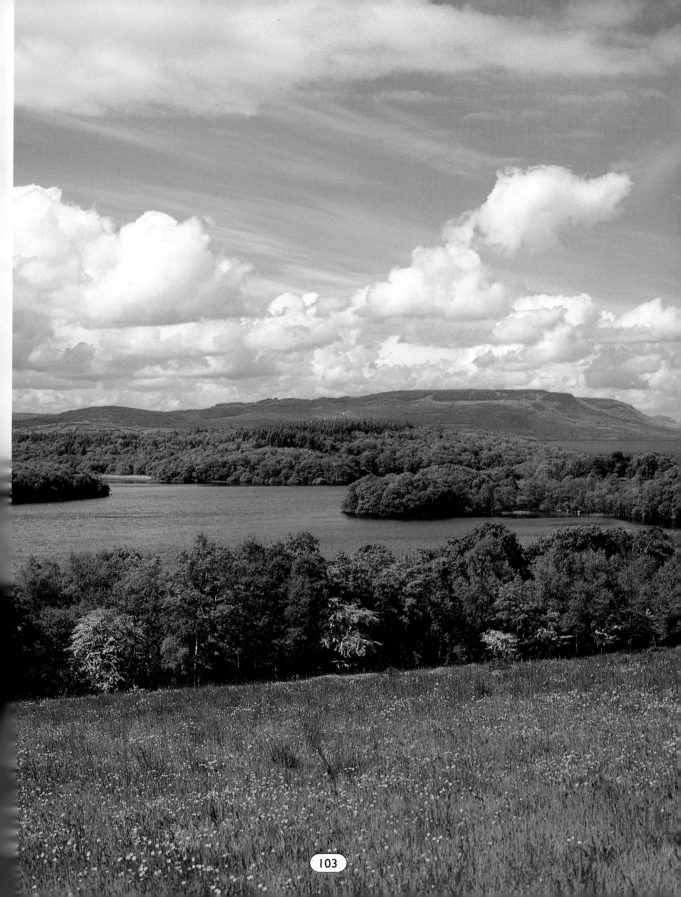

Le comté Donegal, magnifique repaire de montagne du Nord-ouest, est un lieu unique. Le parc national de Glenveagh est situé sur les berges du Lough Veigh (à droite) et couvre une superficie de 10 000 hectares dans ce comté. A la pointe nord-ouest de la côte, le secteur des Rosses près de Gweedore est réputé pour sa beauté. Une petite embarcation amarrée à marée basse (ci-dessous). Au centre du comté, la route qui relie Glenties à Fintown (en bas, à droite) traverse des plateaux isolés mais magnifiques.

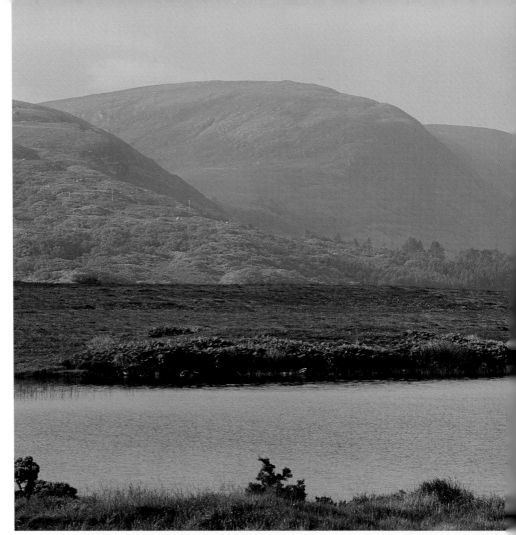

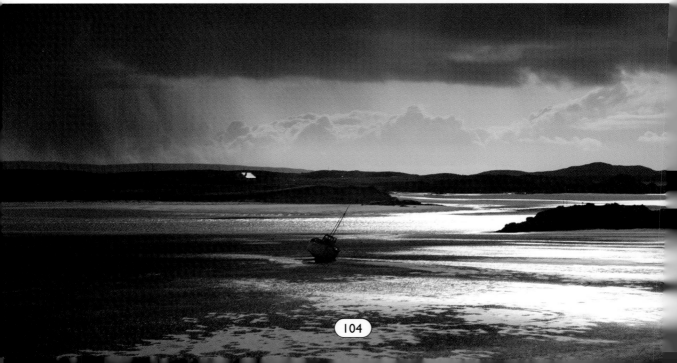

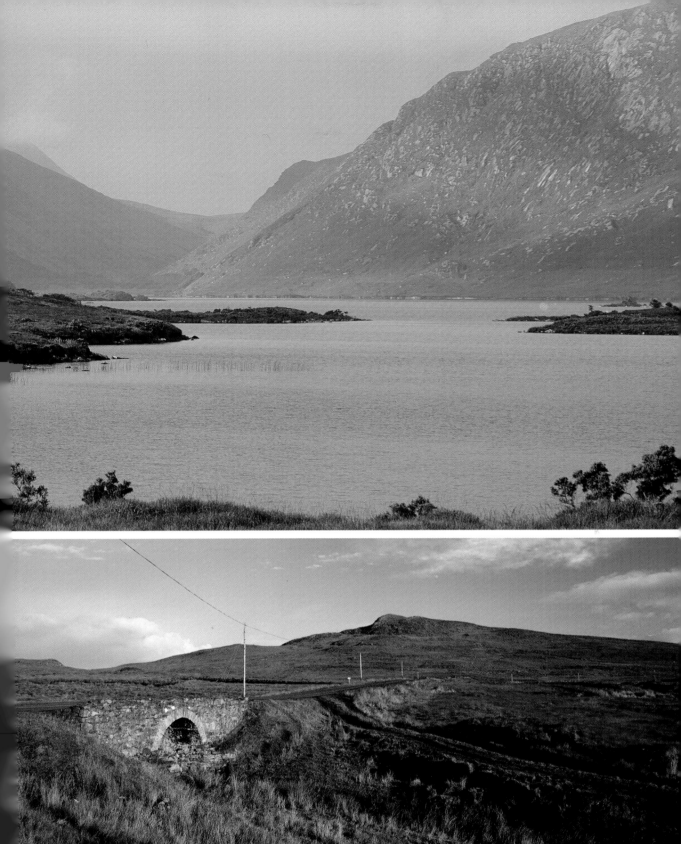

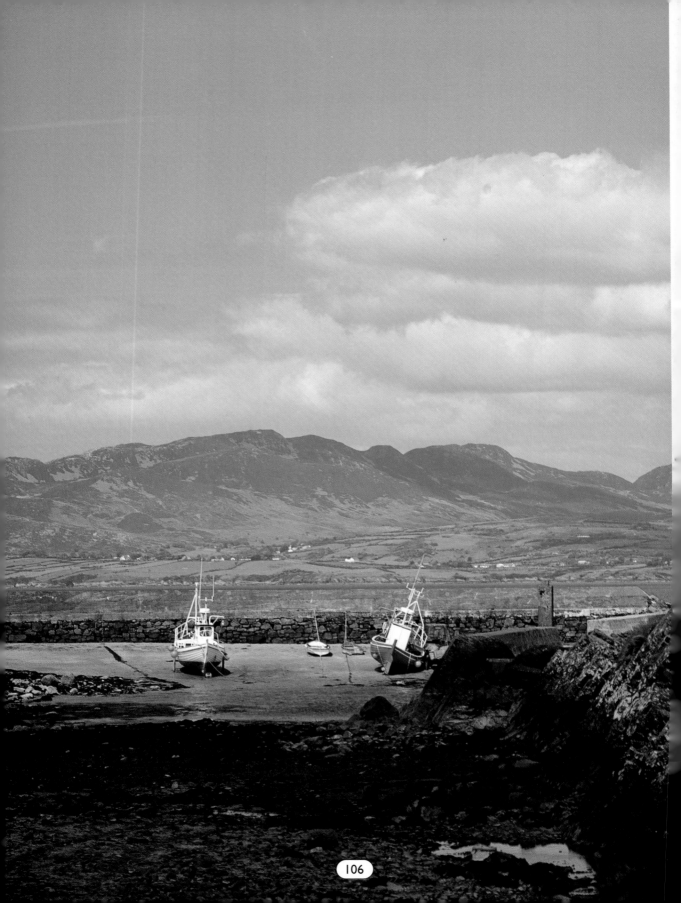

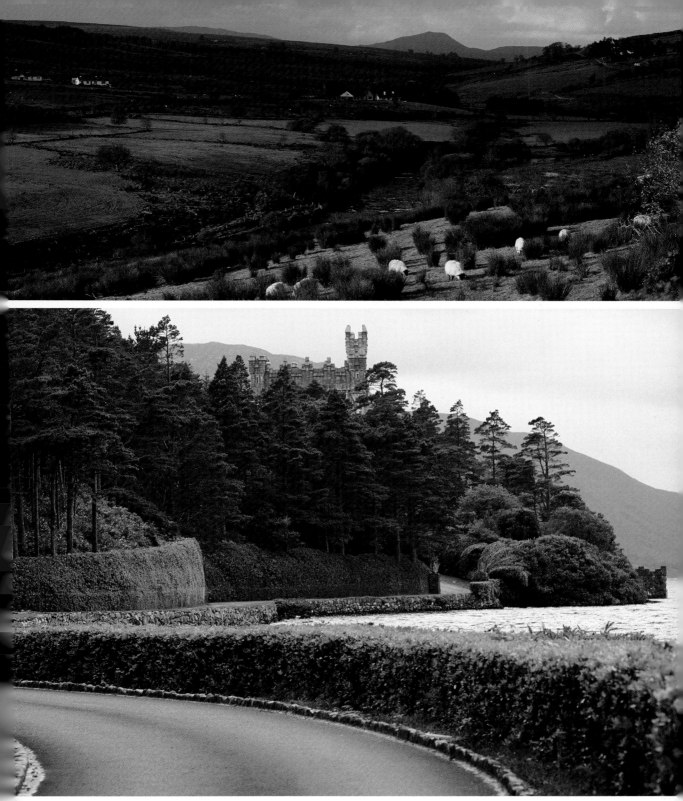

Paysage marin près de Portsalon (à gauche) montrant un bras du Lough Swilly, en arrière-plan la péninsule de Malin Head. La Glenties (en haut) arrose des terres pauvres mais pittoresques parfaitement adaptées à l'élevage ovin. Le château de Glenveagh (ci-dessus) se dresse au dessus d'un couverture d'arbres au centre du parc national.

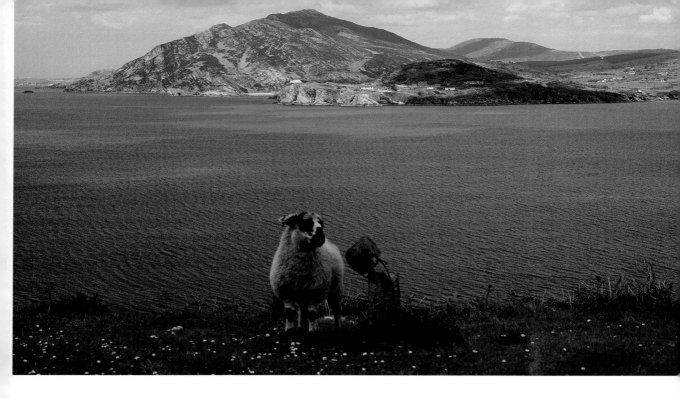

Chaume traditionnel du Donegal (ci-contre). Dunree Head dans la perspective du Lough Swilly (ci-dessus et en bas à gauche). Tourbe coupée près de Dunlewy, en arrière-plan le mont Errigal, le plus haut sommet du Donegal (ci-dessous, à droite).

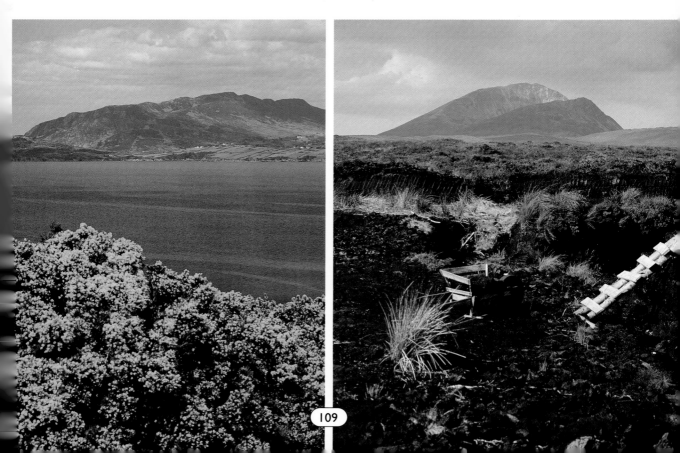

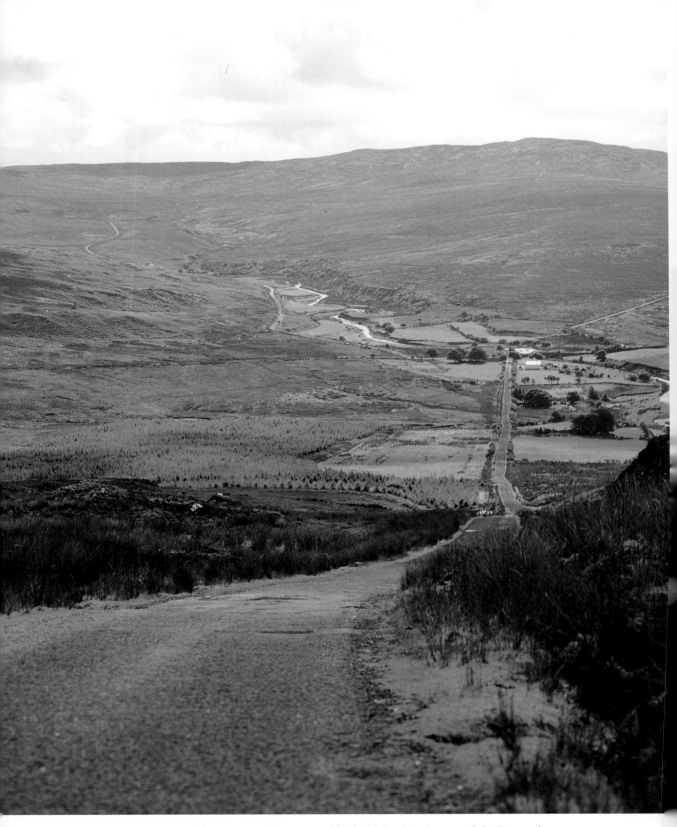

Le col de Mamore Gap, presqu'île de Malin Head au nord du Donegal.

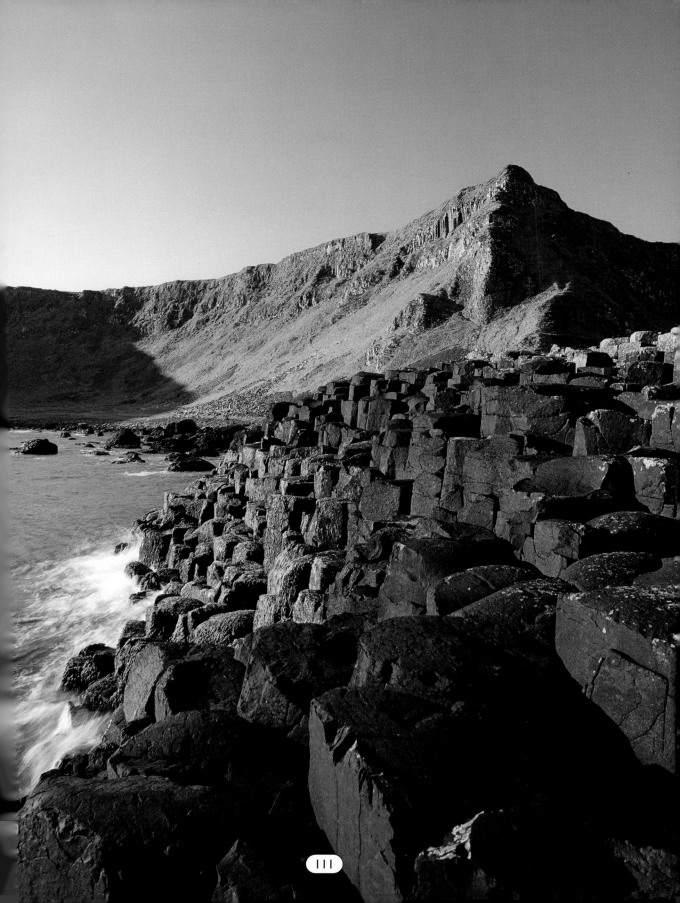

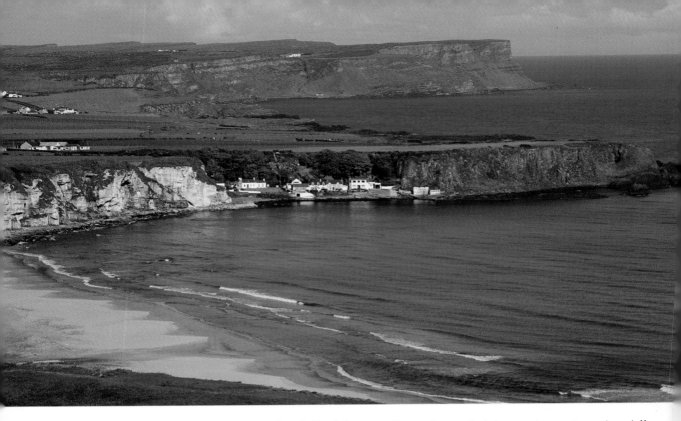

Page précédente : la Chaussée des Géants, dont le Dr Johnson a dit que la vue était impressionnante, mais qu'elle ne méritait pas le détour. Il avait tort. Tout le Nord de la côte d'Antrim est une succession de baies, de bras de mer et de cheminées de fée. La baie de White Park (ci-dessus) est une plage particulièrement belle bien que la baignade y soit interdite. Le château de Dunluce (ci-dessous) se dresse précairement au rebord de la falaise près de Portrush. Perpective de Rathlin Sound jusqu'à Rathlin Island au large depuis la côte de Carrick-a-Rede (ci-contre).

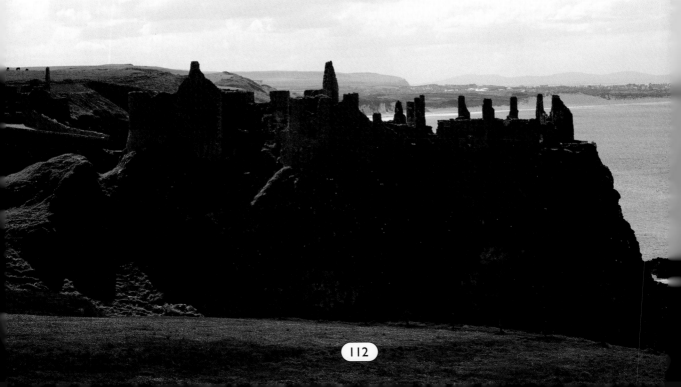

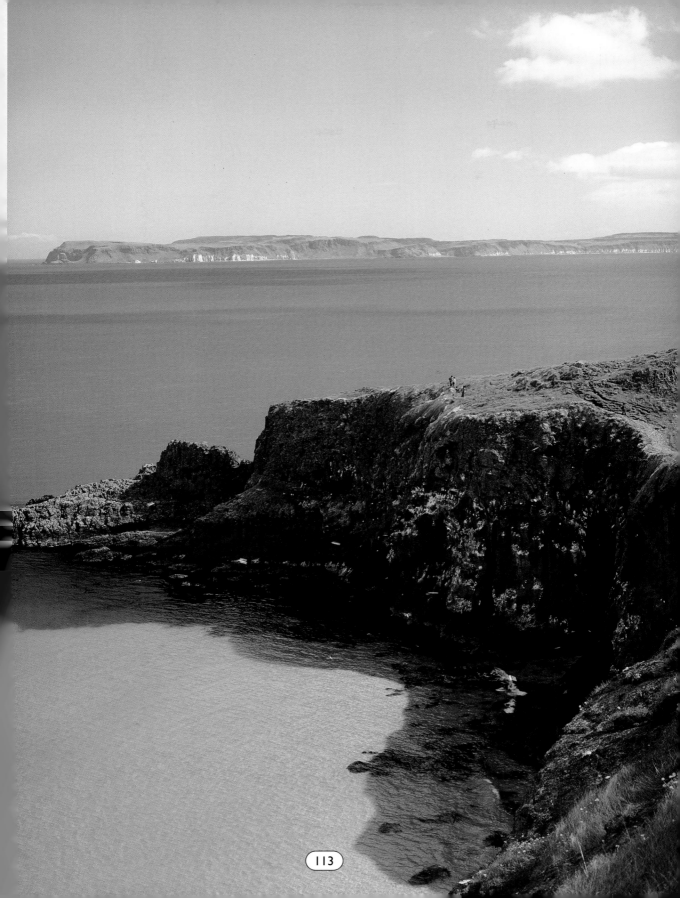

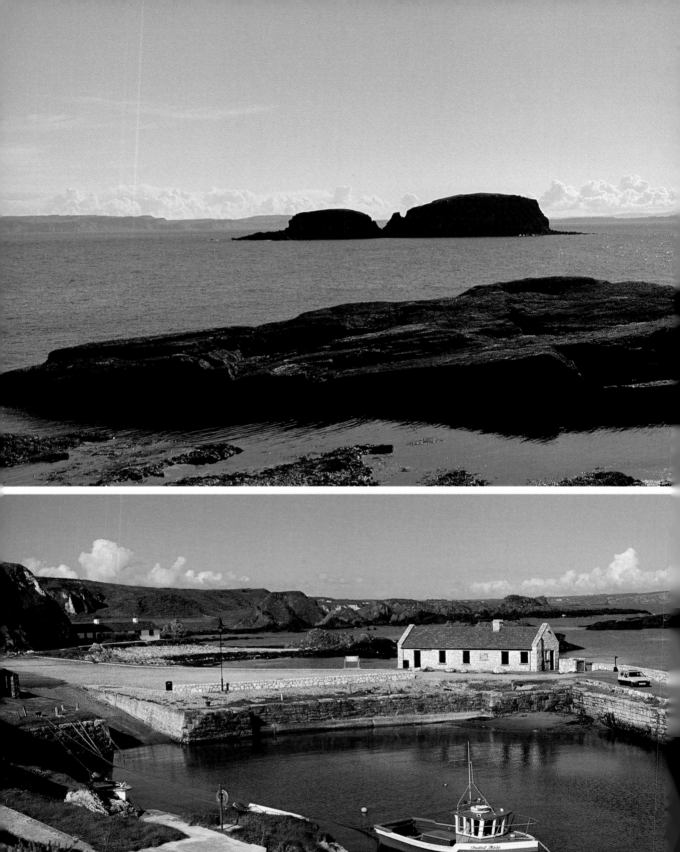

Paysage marin au nord de la côte d'Antrim (à gauche), au loin Fair Head.
Le petit port de Ballintoy, comté Antrim (en bas, à gauche).
On pense que c'est au mont Slemish (ci-dessous), au coeur du comté Antrim, que St Patrick fut esclave pendant sept ans dans sa jeunesse.

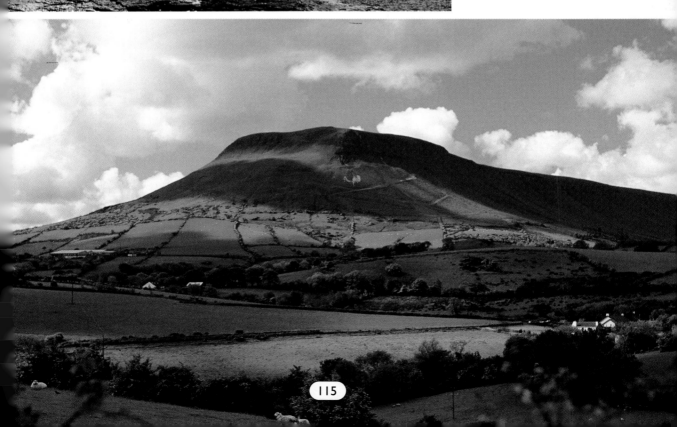

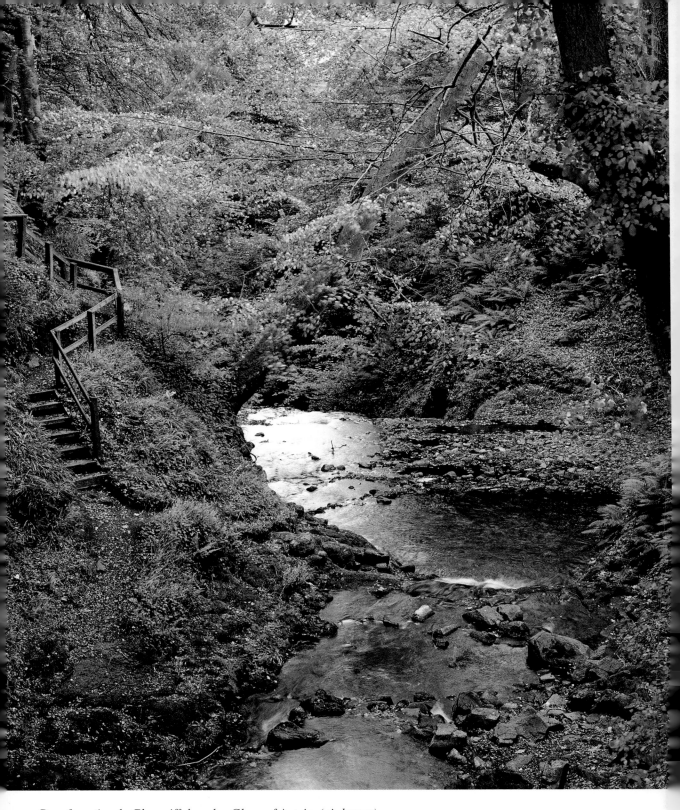

Parc forestier de Glenariff dans les Glens of Antrim (ci-dessus).
Sur les rives du Lough Neagh, le plus grand lac d'Irlande (ci-contre, en haut).
Torr Head sur la côte nord-est d'Antrim (à droite). Les montagnes en arrière-plan sont en Écosse !

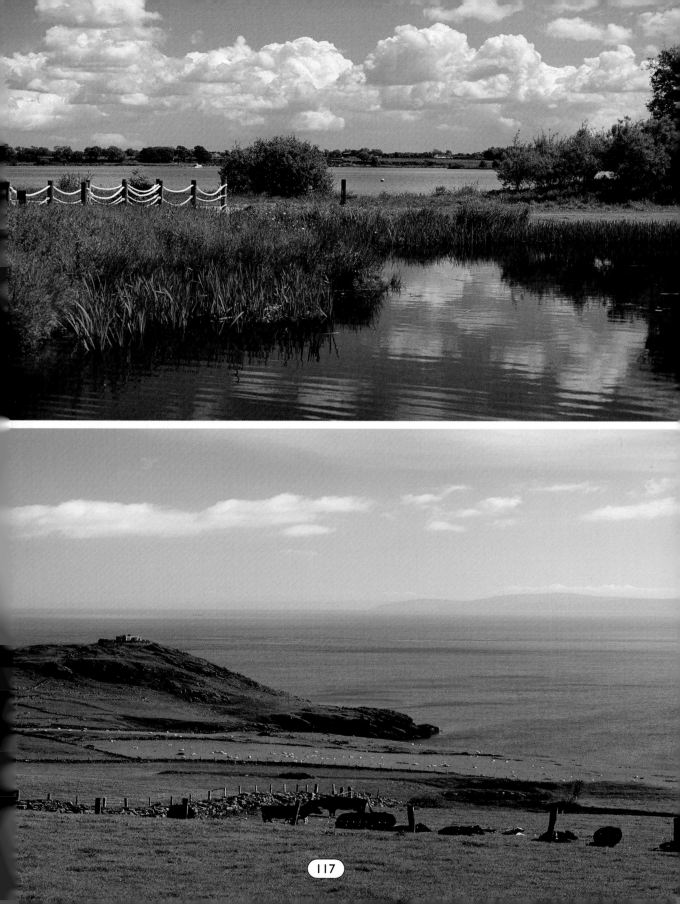

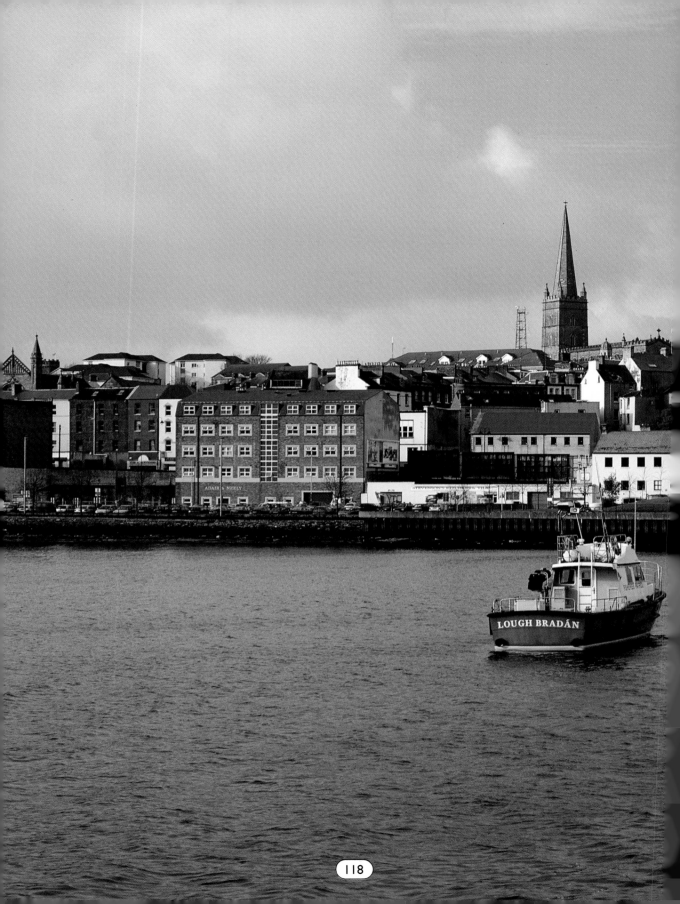

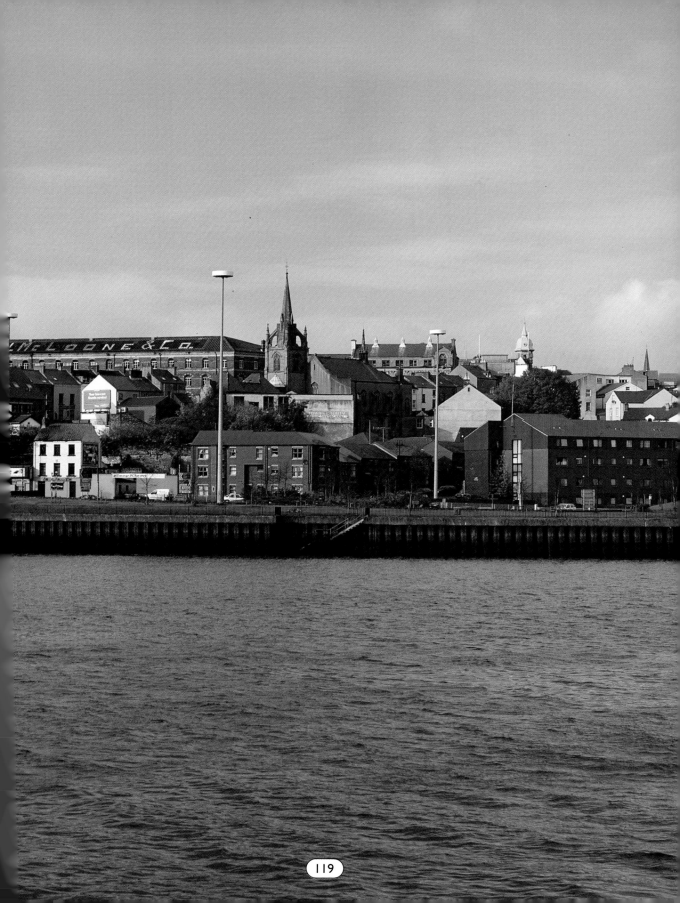

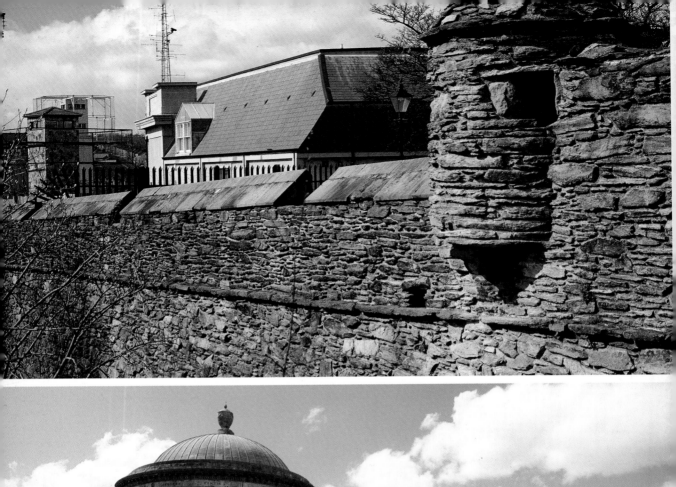

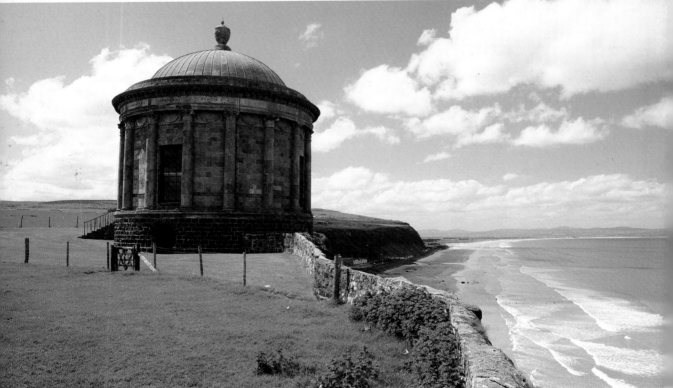

Page précédente : vue de Derry depuis la Foyle. Les murs Derry (en haut), toujours en bon état, ceignent l'ancienne ville de la plantation d'Ulster. Le temple Mussenden Temple (ci-dessus) sur la côte nord de Derry est une folie classique que Lord Hervey, l'excentrique évêque de Derry, fit ériger au XVIIe siècle. Le magnifique Hôtel de Ville renferme ce vitrail à la mémoire des fondateurs de la ville moderne (à droite).

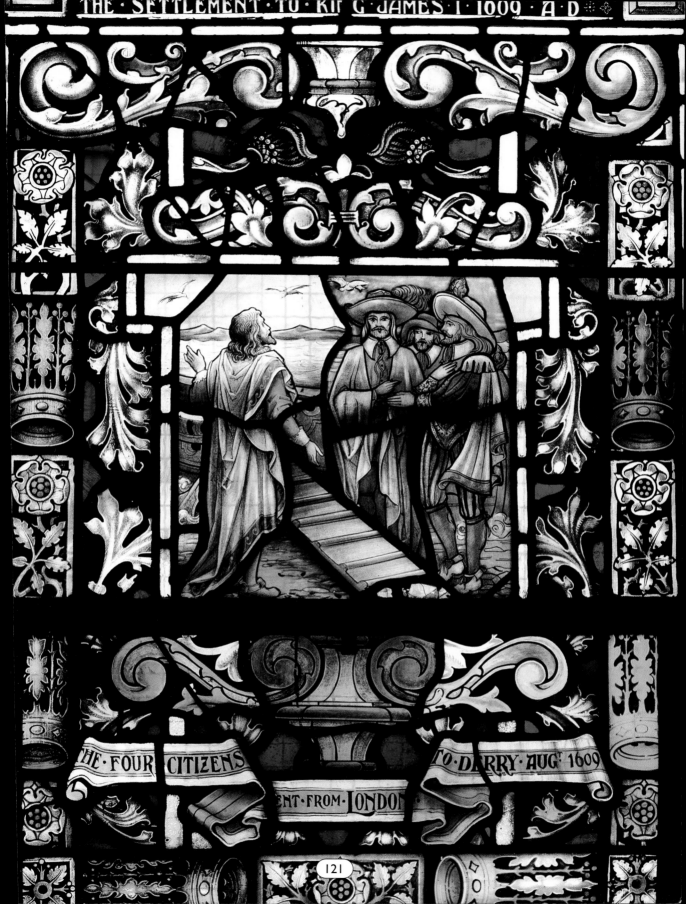

THE · SETTLEMENT · TO · KING · JAMES · I · 1609 · A·D

THE · FOUR · CITIZENS · ENT · FROM · LONDON · TO · DERRY · AUG^T · 1609

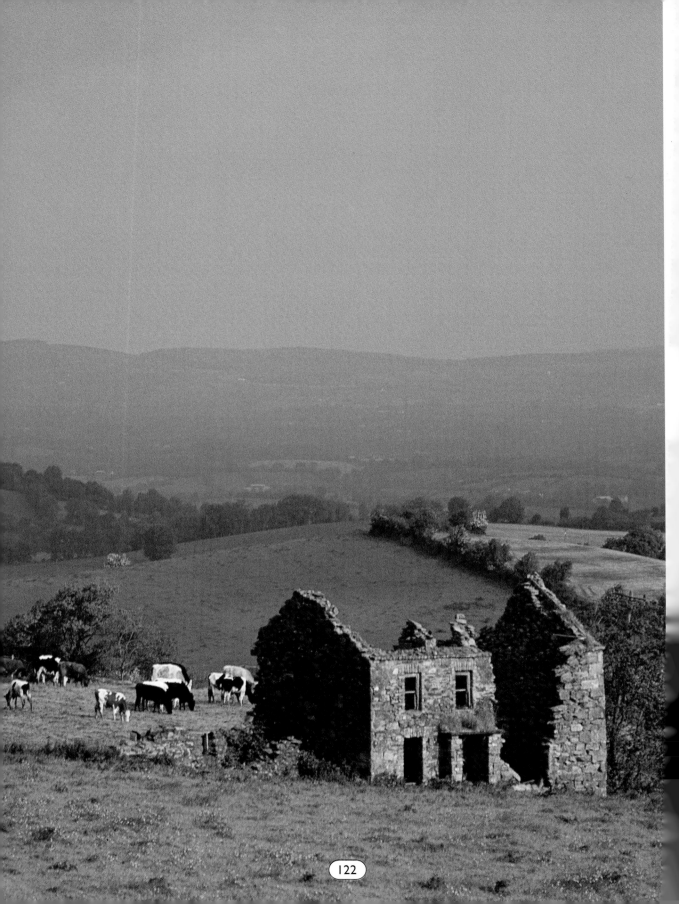

Pays de drumlins dans le comté Monaghan (ci-contre). Les drumlins, collines basses et ondulantes, sont l'une des caractéristiques des paysages du sud de l'Ulster.
Folie en bordure de route dans le comté Tyrone (ci-dessus).
Cours d'eau dévalant dans le parc forestier de Gortin, comté Tyrone (ci-dessous).

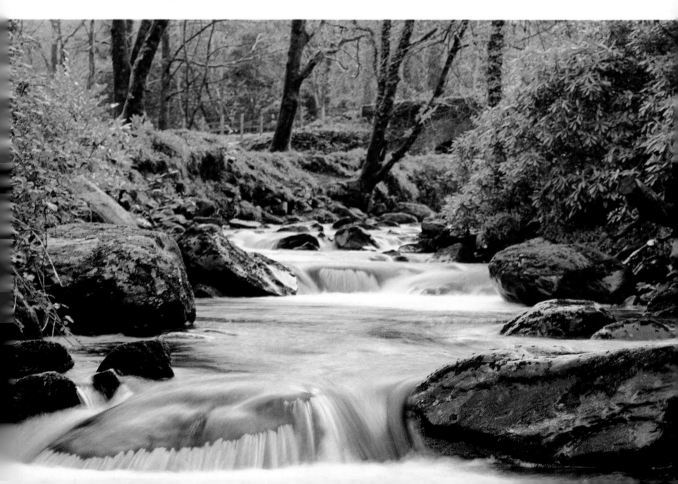

Le comté Down part des terres des monts de Mourne au sud (à droite) et s'arrête sur les agréables plages de la baie de Dundrum (ci-dessous, à gauche) et la partie plus plate et plus fertile du comté près de Belfast où on trouvera les jardins de Rowallane (en bas, à l'extrême droite). Des contrastes, jamais très loin les uns des autres dans le paysage irlandais, sont également ici en évidence. Le dolmen près de Ballinahinch, au coeur du comté (ci-dessous, au centre), témoigne de l'ancienne colonie qui occupait cette partie du pays.

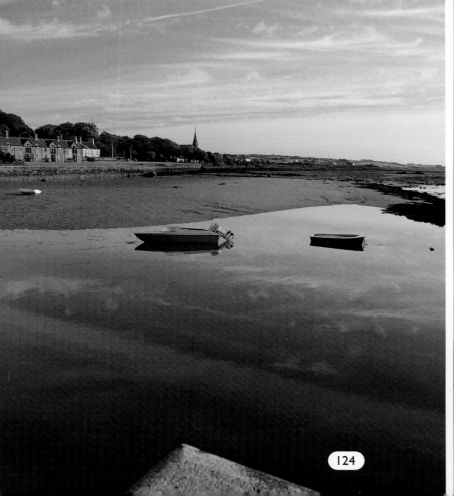

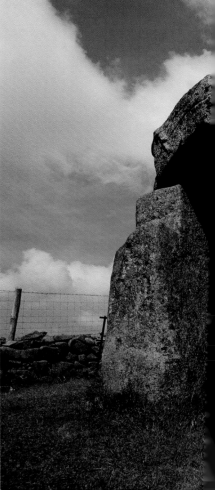

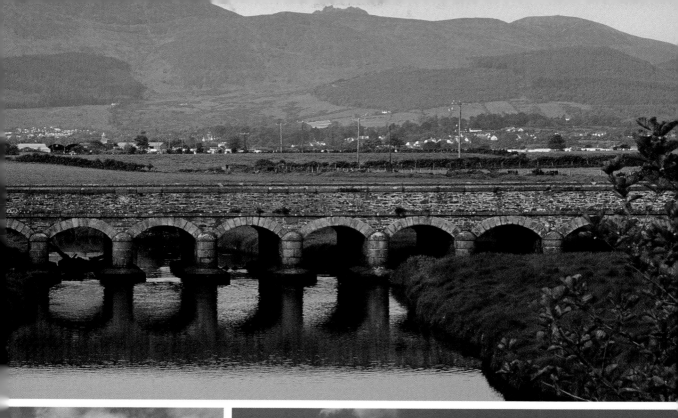

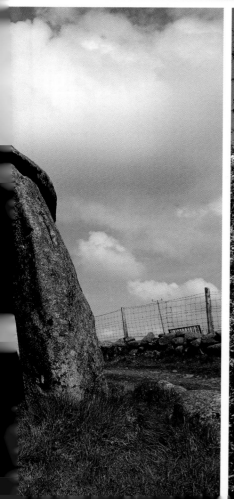

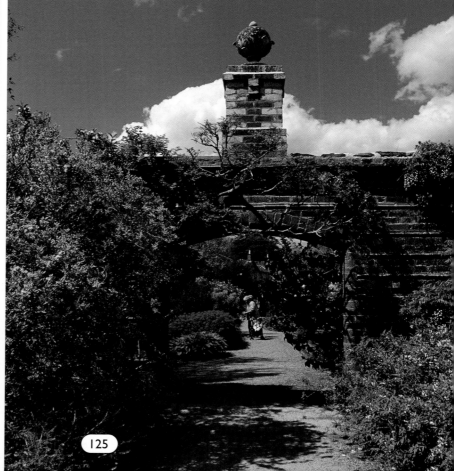

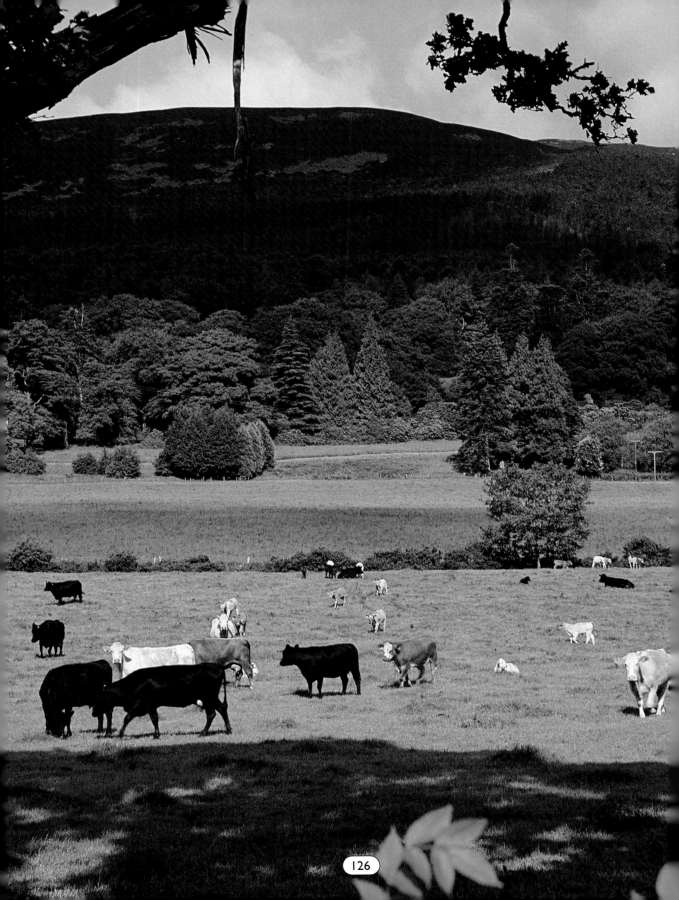

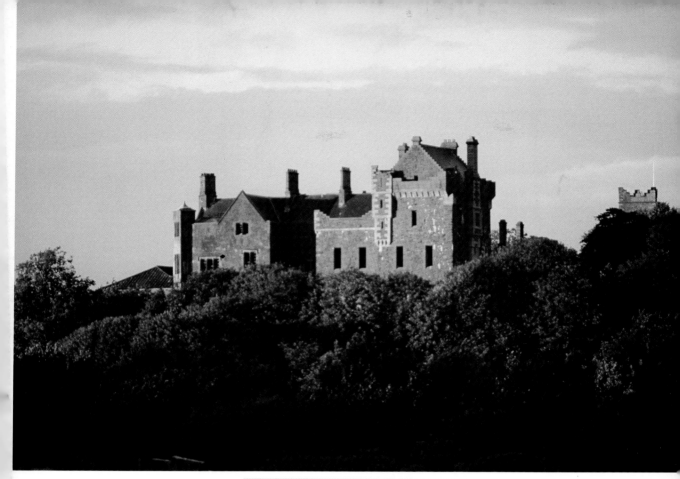

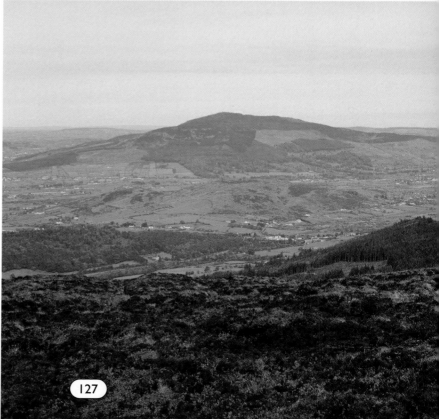

Vue de Slieve Gullion, comté Armagh (à gauche). Château de Tandragee (en haut). Slieve Gullion, vue de Windy Gap (à droite).

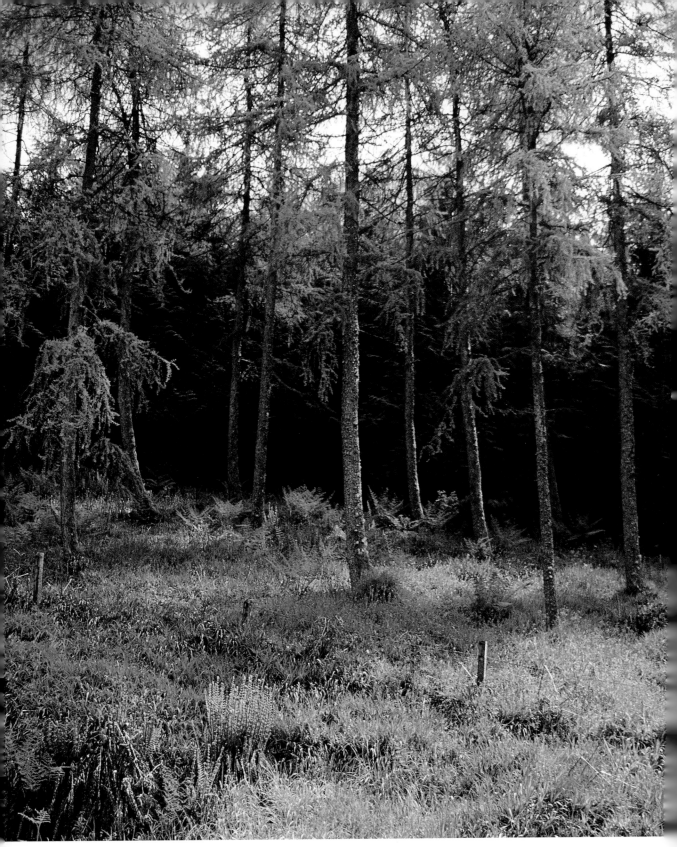

Parc forestier de Gosford, comté Armagh.